新装版 バウハウス叢書

10 オランダの建築

J・J・P・アウト

貞包博幸 訳

中央公論美術出版

BAUHAUSBÜCHER

SCHRIFTLEITUNG:
WALTER GROPIUS
L. MOHOLY-NAGY

J. J. P. OUD
HOLLÄNDISCHE
ARCHITEKTUR

10

J. J. P. OUD
HOLLÄNDISCHE ARCHITEKTUR

HOLLÄNDISCHE ARCHITEKTUR BY J. J. P. OUD
TYPOGRAPHY, ORIGINAL COVER: L. MOHOLY-NAGY
COPYRIGHT © BY GEBR. MANN VERLAG GMBH & CO. KG, BERLIN.
ORIGINAL PUBLISHED IN BAUHAUSBÜCHER 1926,
BY ALBERT LANGEN VERLAG, MÜNCHEN.
REPRINTED BY FLORIAN KUPFERBERG VERLAG, 1976, MAINZ.
TRANSLATED BY HIROYUKI SADAKANE
FIRST PUBLISHED 1994 IN JAPAN
BY CHUOKORON BIJUTSU SHUPPAN CO., LTD.
ISBN 978-4-8055-1060-5

Japanese translation rights arranged
with Gebr. Mann Verlag, an imprint of Dietrich Reimer Verlag, Berlin
through Tuttle-Mori Agency, Inc., Tokyo

目　次

告　　白

人は私に歴史的に解明された、変わることのない事実を期待してはいない。

私は歴史家ではなく、建築家だ。私にとって重要なことは過去ではなく、むしろ未来である。そして私にとってはすでに起きたことを調べることよりも来たるべきものを見つけ出すことの方が性に合っている。

だが予見とは過去を振り返ることのなかに手がかりを見い出すことである。すでに起きたことが来るべきものの教訓となる。このような考えから以下の論述は生まれたものである。

それと同時に私はある友人が私に語ったように、非常に抜け目ないやり方でこれをおこなった。すなわち私自身の考えを、あたかもオランダ建築発展のひとこまひとこまであるかのように装わせたのである。かれの語ったことは正しいかもしれない。というのも誰しも自分の立場を捨て去ることはできないからである。

しかし私には、ここに論じた発展の方向は正しいように思われる。この方向が他の者には曲がって見えても、私はあくまでも正しいと思っている。要するに私にとってはこの方向が肝心なのであり、引き合いに出した材料はどうでもよいことなのである。

もしこのような考えが個人的なものだというのなら、それはそれでよい。しかし目標としたことはあくまでも最後の結論に至るまでの一般性である。それはオランダ建築のわく組を越え、現代の一般的な建築理念により一層近づこうとしたかぎりでの一般性である。

発言には行動が伴わなければならない。すなわち言葉は実行を伴うものでなければならない。

私は私の論理に対する倫理的な責任を私自身の作品図版によって果すこととした。このような厚かましさに対しどうかご容謝願いたい。　　　　　　　　　　J.J.P. アウト

オランダにおける
近代建築の
発展

過去　現在　未来

オランダの近代建築について語ろうとするとき、絶えず発展している他のすべての現象と同じように、どこから始めなければならないか、またどこで終えるべきかを確定することはここでも困難なことである。いわば近代的といっているものの出発点、したがって講演の出発点についても決定づけることはできないのである。

それゆえ、いま可能なことは現代において過去の事象から発展してきたものをただ断片的に示すことである。さらに未来において遵守され継承されるべき方針をそこから推論しようとすることである。

現代では近代性について多々語られている。多過ぎるといってもよい。私はこのことについて必ずしも賛同できない。"近代的なもの"、時代に即したもの、さらにまた時代の制約をうけたものは芸術的飛躍の時代には絶えず芸術家の心を烈しく動かし、その関心を強く引きつけてきたことであろう。私は自動現象のようなものを、つまりひとつの様式が ― あたかも自然に ― 生み出されるものであるかのような考えは信じない。様式とはつねに精神的な秩序を、すなわちその意図するものが必ずしもルネッサンスの初めほどには明瞭に現われないとしても、精神的な意図を前提としたものである。

にもかかわらず、近代的なものほど相対的で、移り気なものはないことを認めざるをえないだろう。近代的なものは本質的に移り変わりやすいものであるため、その外観は繰り返えし変化し、またそうならなければならないのである。

"近代的なもの"を"生成するもの"、すなわち"発展するもの"の意味において"変化するもの"と定義づけることはできない。したがって"近代的なもの"は必ずしも同時に実際に"新しいもの"である必要はない。"近代的なもの"は"個別的に生成するもの"であり、"新

9

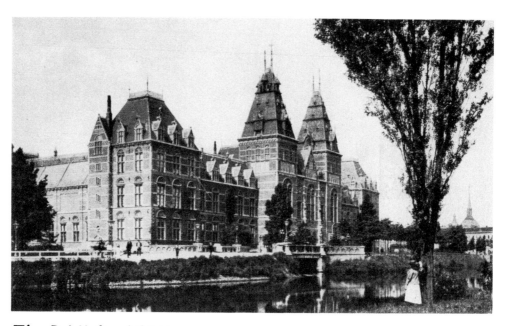

図1　P. J. H. キュイペルス，
　　　国立博物館，アムステルダム，1876

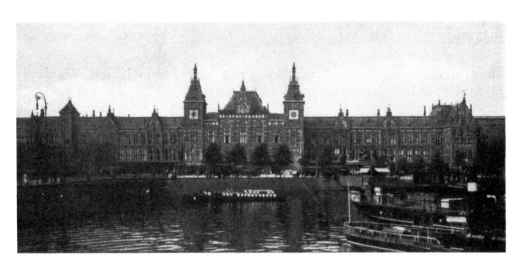

図2　P. J. H. キュイペルス，
　　　中央駅，アムステルダム，1880

しいもの〟は〝集団的に生成するもの〟である。このことは芸術の発展にとって根本的に意味の異なることである。このことの意義については私は講演のなかでふたたび取りあげることにする。

〝近代的なもの〟と〝新しいもの〟とを個別的に生成するものと集団的に生成するものというふうに定義づけた場合、ここから直ちに最初に述べた事実が発生する。つまり〝近代的なもの〟あるいは〝新しいもの〟の始まりについては話題にできないということである。原因と結果とは密接不離に結びついたものであり、それは絶えず事象の進展のなかで相ついで起きるものてある。始まりもなければ終わりもない。あるのはただ動きだけということになる。

にもかかわらず、このような永遠の動きのなかに出発点を決めようとするならば、それは発展が継続的というよりも突発的に起きた時期に、したがって生成の移行段階がより明瞭に浮き立った時期にのみ見い出すことができよう。

このように限定したとしても、本質的にはけっしていかなる境界も突きとめることはできない。けれどもその明瞭な表現のゆえに、加えてその卓越した個性ゆえに、キュイペルスの登場とともにオランダの近代建築へのきっかけとなる変化が始まったということはできよう。

要するにキュイペルスによってはじめて、アンピール様式後のオランダ建築を支配してきたようなローマン主義と古典主義との周期的な交替による様式模倣と、その自己満足的な美の態度とが著しく抑制されるようになったのである。かれはいまふたたびいわゆる様式建築の本質ともいえるような客観性、つまりは巧みに応用されてはいるものの感情には乏しい伝統的な形式の客観性に対し、基本的・芸術的な感情の主観性を対置させたのである。つまり、― 残念ながらこれも補足して置かなければならないことだが ― この成長が抑えられれば、この崩芽が今日の建築を促進してきたのと同じくらい明日のオランダ建築を損なうかもしれない、そのような主観性を対置させたのである。

しかしキュイペルスは建築にこのような活きた要素を持ち込んだものの、個人的にはいまだ様式建築の主観的な解釈の域を出なかった。かれはときには古典的な形態に着手したとしても、とりわけ大がかりな教会建築の場合にはヴィオレ・ル・デュックの真の弟子として主としてゴシックの形態素材の応用だけをおこなった。かれはこのようにゴシックの形態言語をとりわけ愛好したが、同時にかれはゴシックの合理的、構造的な原理にも力点を置いた。こうしてかれは ― 活きた建築の再生という点での評価を別とすれば ― 合理主義に先鞭をつ

12

けたという点でも功績があったのである。ネザーランド建築に対するこのような合理主義の意義はのちにとりわけベルラーヘによって証明されている。

以上のことから明らかなように、キュイペルスは主として精神的な側面からオランダの新しい建築を準備したということができる。そしてかれに続く世代の前衛的な建築家たちがかれによって予知されながらも、いまだ不明瞭なままとなっていた原則をできるかぎり的確に、着々と築き上げようとしたのである。かれらは一方では首尾一貫した合理主義を熱望し、他方では建築にアカデミズム（様式建築）にはまったく無縁のものとなっていたありのままの感情内容をより一層注ぎ込もうとしたのである。この二つの傾向は ― とくにその後の発展になお一層明らかとなっているように本質的には相矛盾したものだが ― 当初はかれらの素朴な意図と結びついたものだった。
キュイペルスの考えとかれに続く世代の努力とのあいだには内面的な関係があるように、最初期の近代的な作品の外観や、とくにすぐまた言及しなければならないベルラーヘへの設計や建築のなかにも、キュイペルスの後期の世俗建築の形態言語とのあいだに注目すべき関連がみられるのである。この際アムステルダムの国立博物館（図版**1**）と中央駅（図版**2**）とはとりわけ念頭に置かれなければならないだろう。

積極的な観点からみれば、キュイペルスの世俗建築がこのような初期の近代建築の造形にあたえた影響はごくわずかなものだった。新しい課題はキュイペルスの形態言語を拡充することにあったのではなく、それからの解放であった。にもかかわらず決定的な意味では古い伝統的な形態の解放と新しい形態素材の構築とが結び合ったところから芸術への積極的な評価は芽ばえ、生まれたのである。その起源はこの発展過程を綿密に調べれば、キュイペルスにまで逆のぼることができよう。この点ではとくにベルラーヘのアムステルダム証券取引所建築に対する一連の予備設計が役立つだろう（図版**3**, **4**, **5**, **6**）。

あらゆる近代芸術運動の根底に主張されているような、基本的なものを目指そうとする芸術解釈の悲劇は、それがつねに素朴なものを根源とした自由な造形を目的として置きながら、それにもかかわらずその後それは絶えずみずからが多かれ少なかれ伝統形式を無理矢理に抑圧し拡充したものにほかならないことを暴露している点である。

いかなる現象といえども ― 芸術現象の場合もそうだが ― 偶然の法則から逃れることはできない。多かれ少なかれ規則的であり、かつ多かれ少なかれ不規則的であるような、したがって発展的でありかつ革命的であるような移行形態というものもある。発展とは最初に構築

13

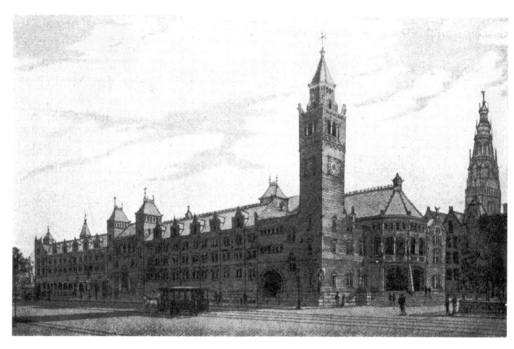

図3　H. P. ベルラーヘ，最初の証券取引所設計，アムステルダム，1897

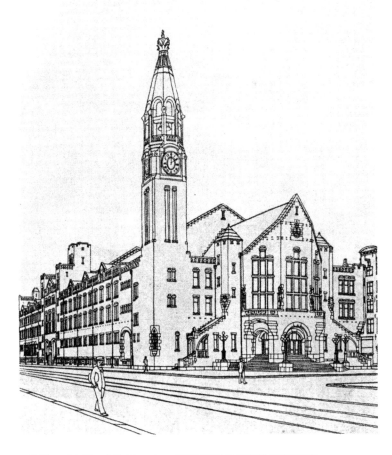

図4　H. P. ベルラーへ，第二回目の証券取引所設計，
　　　アムステルダム，1897

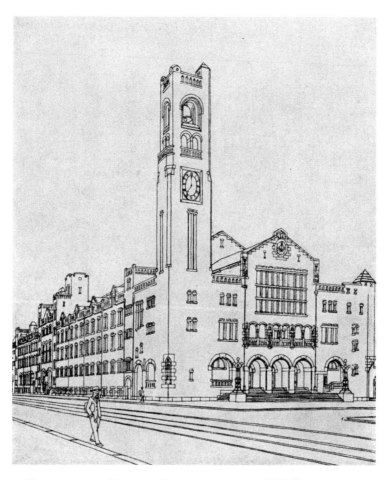

図5　H. P. ベルラーヘ，第三回目の証券取引所設計，
　　　アムステルダム，1897

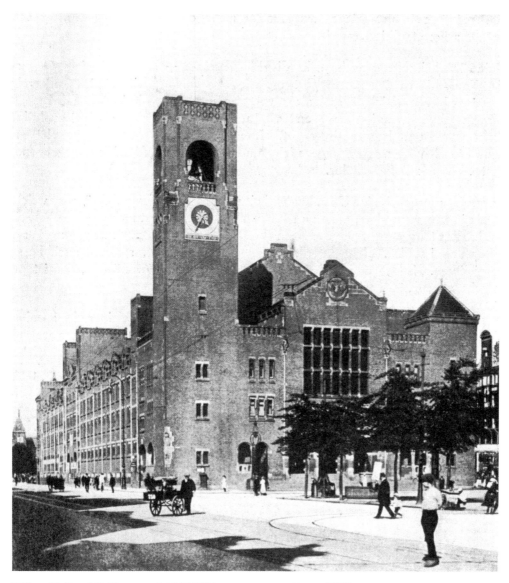

図6　H. P. ベルラーヘ，証券取引所，アムステルダム，1898

し、のちに破壊することである。革命とは最初に破壊し、のちに構築することである。しかし根本において革命も偶然の関係からは逃れられないし、それが先行するものから逃れられるのはせいぜいうわべだけなのである。

人がけっして忘れてはならないのは疑いもなく、われわれの創造力の不足という点である。しかしそれは活力を失わせるのではなしに、むしろ絶え間ない反乱や絶えざる刷新のための刺激剤となるのでなければならない。芸術が更新されるためには形態を創造することだけでなく、形態を否定しなければならない。破壊と構築 ― 構築と破壊、これは芸術的発展のための交流なのである。

この二つの極の隔たりが大きくなればなるほど、それだけ芸術の絶対的価値は小さくなるが、しかし反面、発展の活力はそれだけ強大なものとなる。つまり ― 附言するならば ― このような事実から現代芸術の形態破壊衝動に対する賛否が、したがって未来派、キュービスム、表現主義といったものや、これらの幕切れとなるダダイスムに対する賛否が生じているのである。

前世紀のネザーランド建築においてこのような破壊と構築の過程が、つまりはここにはじめて実際にキュイペルスへと向かう過程が始まった。要するにこのような過程がなかったとしたら、芸術的創造の素朴さはけっして得られなかっただろう。

この場合明らかにド・バーゼル、ローヴェリックス、ド・グロートといった芸術家の仕事を忘れてはならないとしても、発展の主たる方向は主としてベルラーへによって引き継がれているし、それゆえベルラーへをオランダの新しい建築の先駆者と呼ぶことができるだろう。キュイペルスはたしかに歴史的なひな形を絶えず繰り返すような無頓着な姿勢に対しすでに一撃を加えてはいたものの、様式建築を大々的に精算したのはベルラーへがはじめてであった。キュイペルスが活動を止めたとき、ベルラーへが活動を開始したのである。

ゼムパー門下生の、そのまた学徒であったベルラーへはみずからの経歴のはじめでは、また合理主義への信奉を告白するようになるまでは、自己の建築に伝来の形態をそれぞれの方法で応用していたし、またそうしたものの寄せ集めの可能性をあらゆる観点から試みていた。かれはたとえばルネッサンスの形態をアムステルダムのカルバー通りの商店に用いていたし、またゴシックの形態をミラノの教会のファサードの設計競技のために改造していた。最後にはかれは古典主義的な形態素材や、ゴシックやルネッサンスの形態素材の一切合切をある霊

18

廟の力強い設計のために応用していたのである。これは様式建築の幕切れともいうべきものであった（図版**7**）。

事実、いま述べた最後の設計には時代全体の絶頂と同時に、その転換点が具体化されているように思われる。それはアカデミックな寄せ集め形態の最高点と同時に建築芸術の発展の可能性の行きづまりを見事に示している。

種々の建築技術手段をこのような無味乾燥な形態にまで拡大することはおよそ不可能なことであった。すなわち進歩のために残されていたものは単に精神的な深化だけだったのである。

キュイペルスはいわばこのような建築の精神的な深化を様式建築のわく組のなかで主観的な見方によって追求したのである。これに対しベルラーへはこのような間接的な方法の不充分さを次第に悟るようになり、またキュイペルスの努力の結果の核心を序々につかむようになって、ますます建築の形態発展の根源にまで突き進もうとした。かれはこのような根源から有機的な方法によって、つまりは内から外へ向かうことによって直接的な建築造形を手に入れようとしたのである。

すでに述べたように、このような改革のためには創造的な活動と同様、否定の活動が前提となる。それゆえ創造の明晰さが得られることはごくまれなことなのである。むしろ最初は互いに矛盾した努力の複雑な姿が現われることになろう。そしてこのような姿は真の美しさの観点からすればけっして満足をあたえることはないだろう。ベルラーへの最初期の近代的な設計の場合もこのような事例にほかならない。

しかし芸術作品の意義は絶対的な観点からのみ正しく評価できるものであるとしても、ひとつの行為の重要性は相対的な観点からのみ正確に評価できるものである。このような移行期のベルラーへの作品は構成が複雑である点で審美的というよりはむしろ悲劇的とすらいわなければならないとしても、かれのやり方は同時にオランダ建築の未来にとってははかり知れない価値を有するものであった。なぜなら未来に対し果てしない発展の可能性への展望が切り開かれたからであった。

キュイペルスの合理主義はたしかに最終傾向としてみれば美的にはまだおおむね限定つきのものであった。かれはゴシック様式を転化することによって、ヴィオレ・ル・デュックが導き出したスローガンへ、つまり建築の趣味はゴシックのようにアカデミーに影響された建築

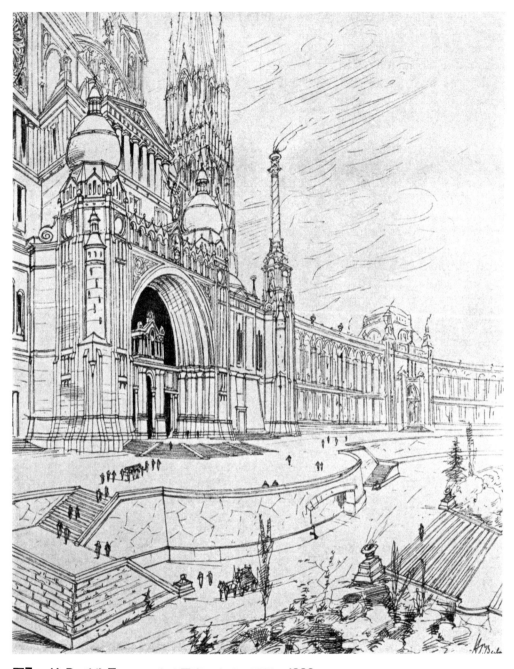

図7　H. P. ベルラーヘ，ある霊廟のための設計，1889

の場合よりもはるかに多くの注意を建築の目的やその論理の実現に対しても向けることによって、構造から生み出されるべきものであるとしたスローガンへ立ち返ることができた。

これに対しベルラーヘの合理主義は実際にはどちらかといえば理念的なものであった。このためそれははるかに広範な領域にまたがったものだった。それはできるかぎり首尾一貫した態度で直接的にしろ間接的にしろ建築となんらかの関係があるようなあらゆる生活現象にかかわっていた。合理主義は ― 言ってみれば ― かれの場合には合理的思考となった。

このような幅広い見方の点ではそれはおのずと、多くの点で志を同じくしていたヴァーグナーやベーレンス、ヴァン・ド・ヴェルドといった諸外国の先駆者たちの努力とも一致していた。この結果、建築の意図という課題が、結果としてはいまだなおしばしば国家間にきわだった違いがみられはしたものの、新たな国際問題となったのである。簡潔にいえば、これらの傾向は現代生活の実際的な要求の特色に基づいて、また同時にあらゆる側面から絶賛され評価されているような今日の技術の成果に基づいて芸術の具体化を目指したところにあった。したがって、これらの目的は時代に適合し、形態の点でも現代の生活環境にぴったりと合った建築に到達することであった。そしてこのような建築と環境との調和からやがて新しい様式が誕生するであろうと考えられたのである。

したがってこのような計画は当時と同様、まさに今日でも時宜にかなったものである。

未来の理想に立ち向かう芸術家たちにとってある程度意のままにできるものは変化を意識的に前方へ押し進めようとする革命的な活動だけである。過去だけが芸術家の心を引き留めるのではなく、現代にあまりにも多く存在しているような専従革命家ではない真の革命家にとっては、革命とはつねに手段であり、けっして自己目的ではないのである。かれの思考が著しく偏向したものであると、最初かれの心のうちでは問題への意欲が芸術への愛よりもまさることになる。かれは感動をあたえることよりもむしろ問題をかきたてようとする。しかし次第次第にその対立が拮抗するようになって、ついに芸術への愛が問題への意欲を凌駕するようになる。そしてかれは問題をかきたてるよりもむしろ感動をあたえるようになるのである。こうしてかれは完全に芸術に対し身を捧げるようになり、また達成したものを拡充し、問題に対してはほんの付随的にしか力を注がないようになる。
ベルラーヘが開拓者としていまだ意義の見通しのない変革に対し攻撃を加えたのちは、かれの作品にも破壊と構築という両傾向の対立が拮抗するようになり、芸術への愛が問題への意欲を凌駕するようになった。それ以降、かれは芸術家としてオランダ建築がかつての時代に、

あるいは後の時代に生み出した最高傑作のひとつに数えられるような作品を創作した。かれの作品の不自由さはアカデミー教育のせいであり、かれの造形の自由さはアカデミズムから解放されたお陰なのである（図版**8**）。

しかし様式問題の観点からみれば、ベルラーへの作品もいまだ多くの伝統的な遺物をくっつけたままであった。かれのより幅広い合理主義の傾向はまだ実際には多くの場合ヴィオレ・ル・デュックと密接に関わりのあった者のみに特有のものであった。かれの造形の根底にはいまだ技術的構造の要求がしつこくまとわりついていたし、実際生活の要求にはさほど首尾一貫したものがなかった。しかし、まさにこの点では建築は時代に遅れをとっている。構造はたしかに建築造形方法全体の仕組みのなかで主要な位置を占めるものではあるとしても、特定の椅子やランプ、家屋といったものの構造的要求は多少といえどもけっしてこれらの美的造形の出発点となってはならないのである。むしろ、そのための基盤はまず第一に快適な座席、素晴らしい照明、心地よい住居、塵のない停留所といった実際的な欲求から形成されるべきものであろう。洗練された生活能力のある現代ではまさにこのような欲求こそ最高度の満足を要求するにちがいないのである。

技術はとりわけ自動車、電機製品、衛生用品、食器、医療器機といった特色ある製品においてはすでに新しい造形を手に入れた。なぜならこれらのものはなにひとつ付随的な目的もなく、実際的な欲求に身を捧げているからである。

だからと言って、ある種の機械美学が好んでやっているように、建築と技術とを等置するわけにはいかない。建築というものは有機的な形態の場合ですらやはり周囲との視覚的な関係を考慮しなければならないという理由からだけでも、このことはなかんずく不可能なことである。これに対し、技術はひたすら有機的に造形できるものである。しかしもし集団的な、したがって新しい、基本的でかつ時代に即応した造形意思の徴候がどこかにあるとすれば、技術の場合がまさにそうである。なるほど技術はそれ自体としては建築の手本とはならないかもしれないが、それでもそれは建築の刺戟剤や教訓とはなりうるのである。

要するに、ベルラーへの造形はいまだ構造に強く支配され左右されたものであったにもかかわらず、かれはこれを一貫した論理では処理しなかったため、まさにこの構造からしかるべき新しい建築形態に到達することはできなかったのである。かれは新しい構造や素材、加工技術に対してこうしたものを主として旧来の建築方法と結びつけ、これに基づいて活用しただけであったし、またこれに適合させただけであった。だからかれが手にしたものはそれら

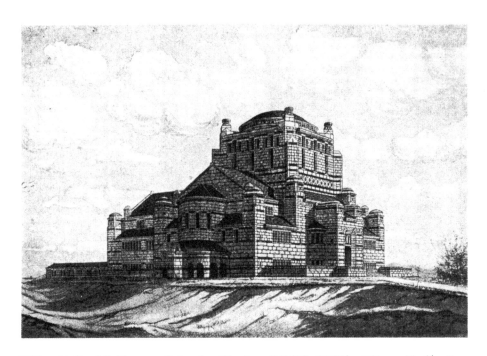

図8　H.P. ベルラーヘ，〝ベートーヴェン・ハウス〞の設計，ブレーメンダール，
1908

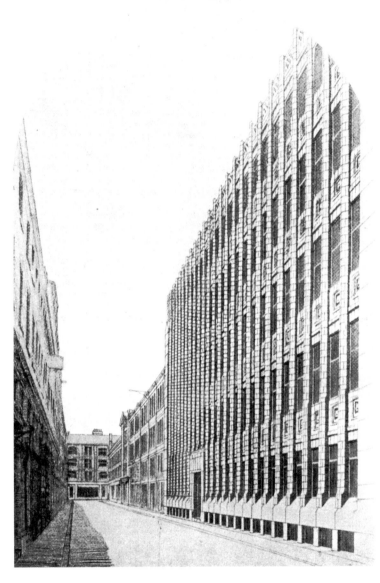

図9　H. P. ベルラーヘ，オフィス建築，ロンドン，1914

の美しい造形というよりもそれらの芸術的な活用であった。かれは新しい建築材料の継ぎ目のない特性や洗練された性質にふさわしく、機械的生産方法にも適合し、しかも統一的で、単純でかつ引きしまった造形の獲得には努めようとせずに、主として旧来の建築技術の多くの継ぎ目や不完全さに適合し、手工的生産方法にもぴったりと合い、しかもより一層細部にまで目くばりがなされ、活き活きとしていて変化に豊んだ、そのような造形に甘んじたのである。

後年、実際に設立されたロンドンのオフィス建築の場合だけは、かれは実際的にもより一層かれの理論的見解にそった解決法を追求した。かれはこの作品によってほとんどまったく性質の異なった造形を手にしたのである。つまりここでは ― あたかも自然に ― レンガや木、切り石といった旧来のいくつかの材料の素朴さと、板ガラス、鉄、鋼鉄、マジョリカというような新しい材料の洗練された性質とのあいだの、ときとしては気ざわりな対立が同時に取り除かれていた（図版**9**）。

以上のことからオランダ建築のみならず、建築全般において様式問題の点では発展の全領域がいまだ沈滞したままであったことが証明されたといってよいだろう。ベルラーへ的な考え方が確立したのちネザーランド建築に起きたどんな注目すべき変革でさえも、どちらかといえば心理的には理解できても論理的には説明できないものである。

かれの原理とその環境、つまりは空なしいほどにおびただしく存在したアカデミー精神の作品に比べれば、かれの建築はほとんど禁欲的な印象をすらあたえるという環境のお陰で、つつましさを備えたベルラーへの芸術はほぼ広く世に知られるようになった。とはいえ発展のときと同じように、節制のときにもしばしば同じような情熱がみられるものである。つまり、芸術作品の本質を決定づけるものは芸術家が課した目的ではなく、それを得るための方法なのである。

いま問題としているベルラーへの作品の場合にもそれ自体としてはそうした方法に即したものと考えてよい。それは有機的な建築のための闘いのたまものであり、また活気と内的な感動に満ち、つつましいというよりはむしろロマンチックとさえいえるその造形はこうした闘いのお陰なのである。

しかしそれにもかかわらず、ベルラーへの創造の特性は著しい控え目な傾向の点にあった。しかもそれはこのようなザッハリッヒなものへの努力の成果であったばかりでなく、同時に

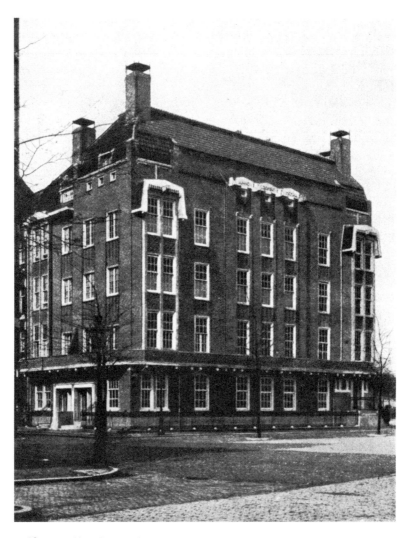

図10　M. ド・クレルク，ヒレ氏の多層式住宅，アムステルダム，1911

かれの一般的かつモニュメンタルな建築観の結果でもあった。こうして個人の自由がほとんど解放されないまま、またしても合法則的なより高次の美的解釈の方が優先されることとなった。

しかし、新しく獲得された自由は一般的にはふたたびこの自由をみずからの意志で束縛することがないかぎり、まさに正しく活用されるものであろう。ベルラーへは ── その並みはずれた自制心のお陰で ── キュイペルスから生み出された合理的・主観的傾向のうち、とりわけ合理主義を発展させたが、かれに続く世代の人たちはある程度はこのようなベルラーへの控え目な態度に対する反動としてとことんまで主観主義に没頭したのである。

様式問題のことなど少しも気にしないで、建築を完全にローマン主義や幻想主義へと引っ張っていったのはいわゆるアムステルダム派の人々であり、そのなかにはもっとも才覚のあった代表者ド・クレルクのほか、クラマーやファン・デア・マイなどの名前を挙げることができる。

このような、きわめて基本的な意義ある変革はもちろん反動的な欲求からだけでは説明できないものである。これにはなかんずくモルタル、コンクリート、タイルやレンガ製造、屋根ふきといった魅惑に満ちたいくつかの新しい建築技術の可能性も貢献したといってよい。おまけに建築の目標はますます多く住宅建築との関わりをもつようになったが、反面、モニュメンタルな建築との関わりはますます少なくなっている。そしてこのことが個々の課題の性質により一層適した考え方よりも極端な精神的解決策を優遇するきっかけをあたえたといってよい。要するにこのような方法であれば、比較的低級な建築の成果をしか達成できないだろう。

ともあれ、これら個々の事柄についてはそれ自体の研究が必要である。しかし発展全体との関連において注目すべきことは、このような変革 ── それはド・クレルクの初期の作品が証明している。たとえばヒレ氏の住宅ブロック（図版**10**）。またある意味ではアムステルダムのファン・デア・マイによる海運会社建築（図版**11**）もこの証明となる ── が結局はベルラーへと同様、どちらかといえば様式建築に帰するものであったという点である。もちろんこの場合、発展の過程においてベルラーへの影響が否定できないとしても、それは直接的なものというよりも間接的なものであった。アムステルダム派の発展はベルラーへの芸術に由来したものというよりもそれと並行して促進されたものである（図版**12**）。だからその表現の特徴は結局は近代的なもの、アカデミックなものを含め一般に見られる建築とはあらゆる点で異な

った異質さ、奇抜さを備えている（図版**13**）。

合理主義は形態のどこをとっても完全に拒否されているし、また合理主義と主観主義との対立 ― 高い水準でのみ内的な緊張を解きほぐすことができるような対立 ― がきわめて鮮明に現われている。キュイペルスやベルラーヘを介して外から内へ置き換えられた建築の力点がいまふたたび外へ置き換えられている。時代の実際的欲求や生活の要求から建築の造形が生み出されているのではなく、創作に際しては外観がはじめから建築的注目の主要な契機となっている。目的は後からこのような外観に適合するよう取りあつかわれている。実際的なものからかけ離れたインスピレーションや建築のヴィジョンが完全に優位を占めている。現実はどうでもよいことであり、主要事としてのファサードの下位に置かれている。街路の景観が建築的造形の基礎となっている。

われわれは建築芸術の原理をあらゆる側面で拒んだこのような建築の実態に対してはごく否定的な立場をとるとしても、最上の場合にはとりわけド・クレルクの作品の場合にはきわめて注目すべき天分が発揮されていたことを認めなければならない。

極端に押し進められた非合理性、窓、ドア、バルコニー、出窓といったもののための数多くの変化に富んだモティーフ；単に形態だけのための、大胆でかつしばしば完全に非構成的な組み立て；単に色彩だけのための不適切な材料の使用；個性的特色が強く、かつすぐれた手工技術の細部表現；生き生きとはしているものの、非合理的でかつ単に美的な興味をしか示さない大衆思考；こうしたものはこのような傾向の芸術家たちが制作にあたって用いた要素や特色のいくつかの事例であるが、しかもごく才能豊かな代表者たちは種々の違いをみせながらも、このような要素や特色を効果的に統合することができたため、これらの統合によって建築は巨大でかつ色彩的にも平面的にも適度な緊張のある覆いとなっているし、またこうして街路の景観に独創的でしかも形態はまちまちであるにもかかわらず、しばしば大規模で大いに感動的なリズムがかもし出されているのである（図版**14―19**）。

しかしこのようなわがまま勝手な自己実現欲から生まれたリズムには建築論理の基礎がまったく欠けていたのと同様に、こうした名人芸ともいうべき建築はそれ固有の建築観の結果だったのである。つまりそれはこのような建築観の代表者たちが自己の才能のすばらしい可能性に熱中しすぎたため、高尚な建築であれ一般的な建築であれ、結局これなしには達成できない客観的な原則をこうした建築よりも優先させることができなかった結果なのである。

28

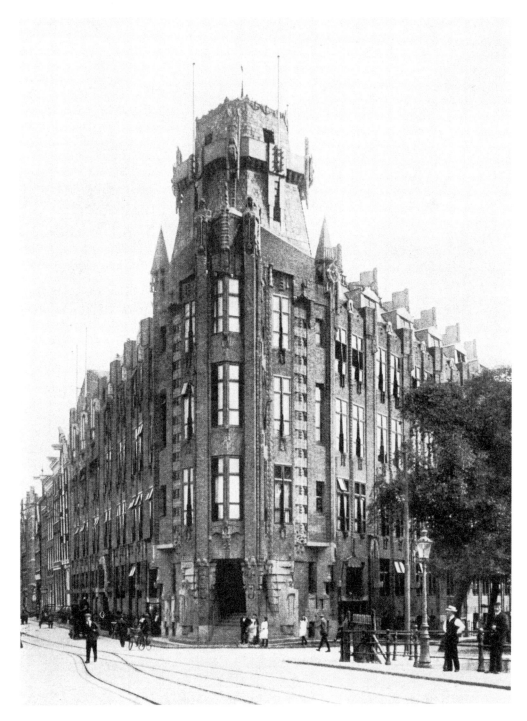

図11　J. M. ファン・デア・マイ，海運会社建築，アムステルダム，1912

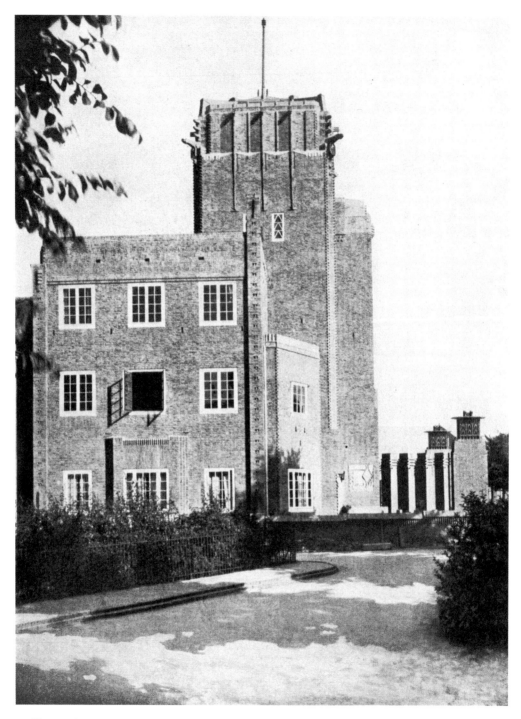

図12　P. クラマー，船員保養所，デン・ヘルダー，1914

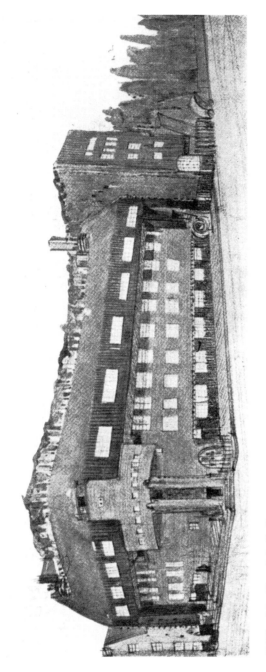

図13　M. ド・クレルク，
ある小都市郊外の多層式住宅のための設計，1916

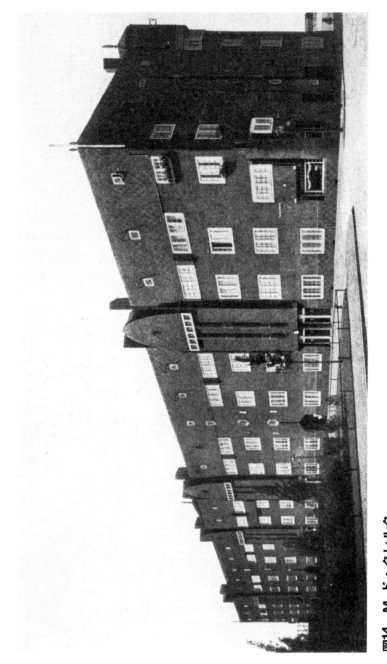

図14　M. ド・クレルク，
スパールンダマープラントゥーエン多層式住宅，アムステルダム，1913

したがってこのような建築の意義はそれ自体としてはもっぱら個人的なものである。にもかかわらず実際にはオランダ建築全体の発展との関連からみれば、それにはやはり一般的な意義があるし、この種の建築の出現にはたとえ消極的な観点からみても大きな意義があるのである。

要するに、これら建築の功績はベルラーへの芸術とは著しく対立した傾向によって、ベルラーへの造形がかれの後継者たちの作品のなかで近代の伝統となる可能性を阻んだことであった。偉大な先駆者が本質に基づくのではなく、形のお手本となることはその者にとってまさに危険なことである。しかし時代に即応した建築がいまやっと現実のものとなりつつある。特定の個人の形態装備を持続させることはいかなる場合でもさしあたりは単に前時代の形式主義を、したがって新しいアカデミズムを導くことになるだけであろう。形式的なものの成果は絶えず新たに本質に基づいて吟味され、外観は場合によっては破壊し、最終目的に従って訂正されなければならない。

たとえこのような観点から意図されたものではなかったにせよ、アムステルダム派はベルラーへの造形を否定することによってオランダ建築にさらなる発展への道を開いて置いたという意味で救済の効果をもったのである。おまけに建築の論理をことごとく押えたこの派の態度がこれとは正反対の、つまりはザッハリッヒな傾向の激しい反動を引き起こしたため、この反動は — あたかも自然に — 表面的にはふたたびより一層様式問題へと向かいつつあるように思われた、新興運動の様々な試みに同調する結果となったのである。

いまやっと始まったばかりの新しい運動はさしあたりは非常に複雑な様相を呈している。なぜならそこには二つの流れが、つまり直線的なものとキュービスム的なものの二つの傾向に基づいて内面的には根本的に異質なものであるにもかかわらず、表面上は協力し合っているかのように思われる二つの流れがくっきり浮き出ているからである。

第一の流れは偉大なアメリカ人、ライトの作品を模範としたものであるが、それはかれの原理を理解したものというよりもかれの作品を賛美したものであった。しかし新しい、有機的な建築の基盤は — このことは繰り返し強調されなければならないが — けっして外面的な形態から形成されうるものではなく、つねに内面的な必要性から形成されるべきものなのである。新旧の伝統的な形態を思い思いに借用してきたため、建築は体験から趣味の問題へ、美的造形の問題から様式建築の問題へと成り下がってしまったのである。

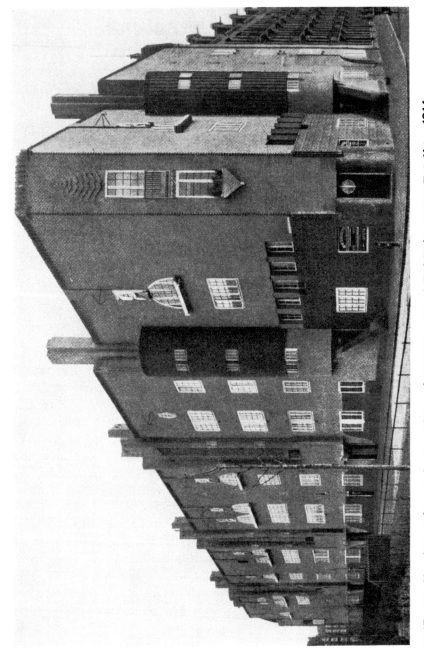

図15　M. ド・クレルク，スパールンダマープランドソーエン多層式住宅，アムステルダム，1914

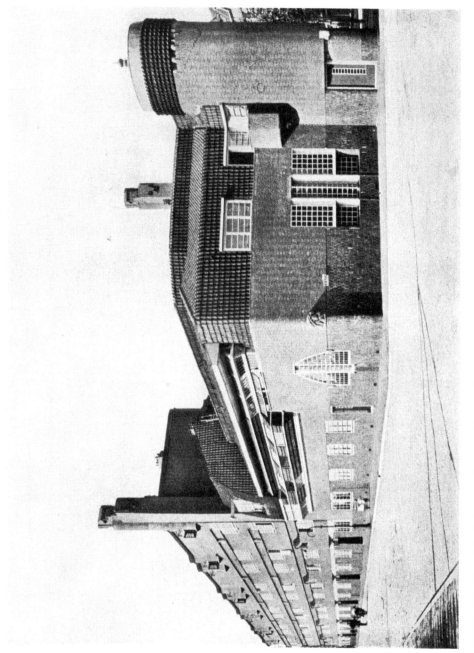

図16　M. ド・クレルク、スパールンダマープラントソーエン多層式住宅、アムステルダム、1917

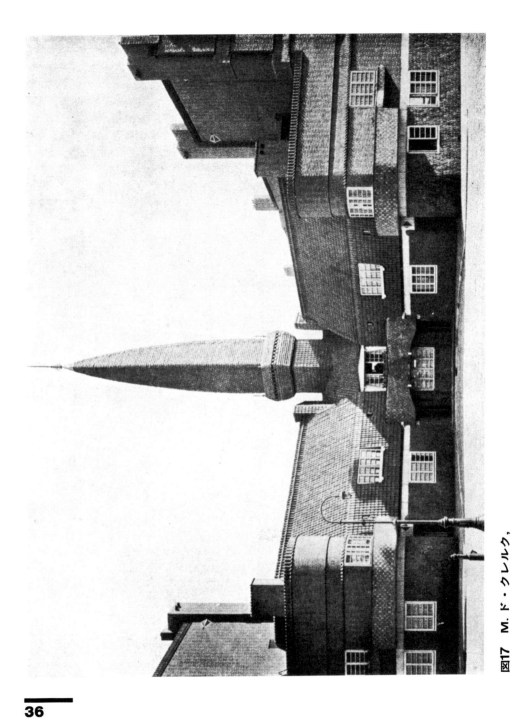

図17　M. ド・クレルク，
スパールンダマーブランドソーエン多層式住宅，アムステルダム，1917

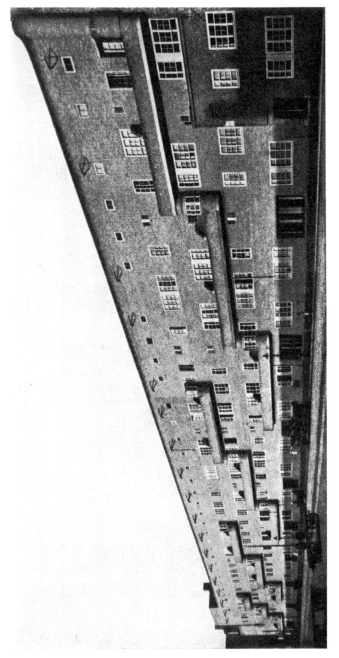

図18 M. ド・クレルク，アムステラーン多層式住宅，アムステルダム，1920

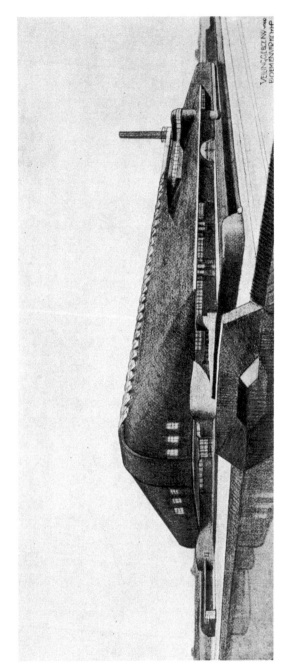

図19 M. ド・クレルク, 草花競売取引所のための設計, アールスメール, 1922

このような観点からみると、とりわけ今日の自由芸術の著しい発展は教訓に満ちている。オランダの新しい建築運動における第二の流れは大なり小なりこのような自由芸術の末裔たちに関連したものである（図版**20－29**）。現代のイズムから生じた自律的な美的＝有機的造形の努力のなかでは自由芸術は外から内へではなく、ますます内から外へと向かっており、したがって模写ではなく、より一層造形的なものを生み出している。このような純粋・美的な運動と歩調を合わせた場合でも建築にとってなんらかの芸術的な外観が上から押しつけられたり、思い思いに借用される危険はぬぐいされないとしても、このこととただ単に機能から有機的に発展しただけの建築造形の場合にもなんらかの審美的な形態意志に従わなければならないということとはまったく相反する事柄なのである。しかし新しい芸術運動の意義はまさに形態の存在よりは形態の意志を主張しているところにある。すなわち、それは絶えずより一貫した論理に基づいて非有機的な、それゆえに単に外面的でしかないような附加物を取り除くために、新しい外形を追求しながら自己の原理に従って繰り返し繰り返し自らを矯正しているのである。

実際的かつ審美的であり、物質的かつ精神的であるような現代の傾向はこのような、非有機的な手段を除去し有機的な手段だけを獲得しようとする努力のなかに、したがって枝葉末節的なものから本質的なものへ向かおうとする欲求のなかに認められる。それゆえ現代の合成力が二つの流れの集合の結果としてますます明らかとなってきているし、これによって新しい様式の方向も形成されようとしている。

建築について言えば、このことはまず第一に ― これは附随的なことでしかないが ― 装飾の排除というところに現われている（図版**30－36**）。

比較論的に言えば、装飾とは建築にとっては自然対象が絵画に対して有しているところのもの、すなわち不適当な手段であり、あってもなくてもよいものということになる。建物の装飾は ― キャンバス画における自然対象と同じように ― 芸術作品という有機的全体の附属器官であるのみならず、それは同時に有機体そのものでもある。したがってそれは中心から離れた、すなわち空間的な事象として作品全体に関連したものであると同時に、 ― その最高の事例は中世のように象徴的・構成的なものとなる ― 同心円的な、すなわち限定的な事象としておのれ自身に関連したものでもある。もっとも後者の場合には全体との関連はうわべだけのものとなる。それゆえこのような全体像から美の二重性が生じることになる。そし

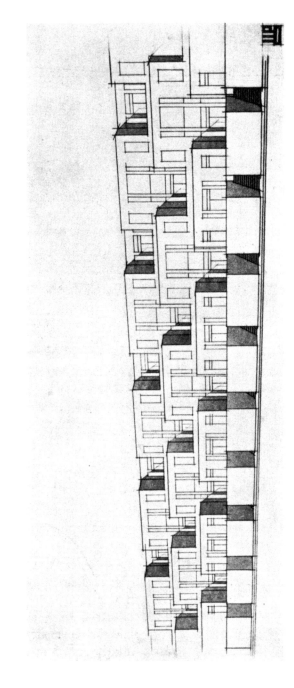

図20 J.J.P. アウト，海岸通り沿いの連続住宅のための設計，1917

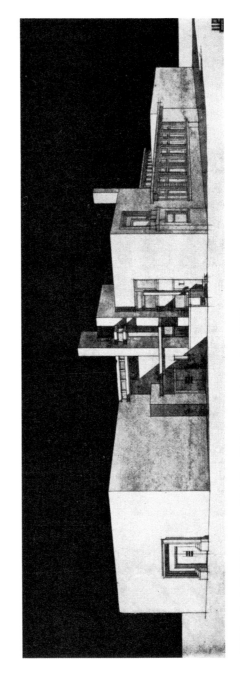

図21 J. J. P. アウト，工場建築の設計，プルメレント，1919

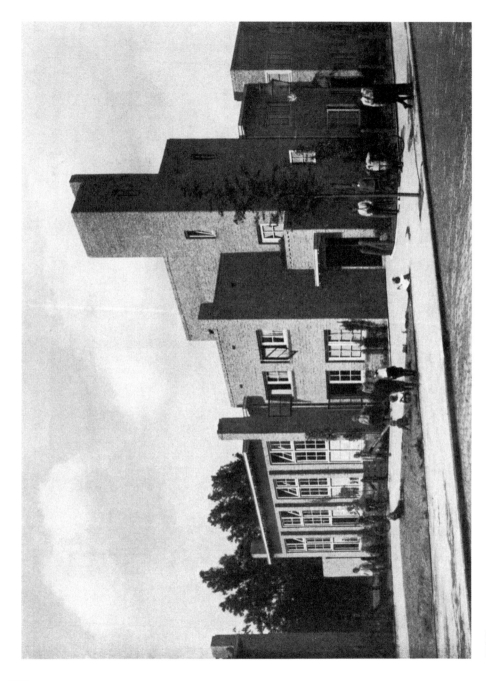

図22 J.B. ファン・ローエム，"ローゼハーエ" 住宅群のホール，ハールレム，1920

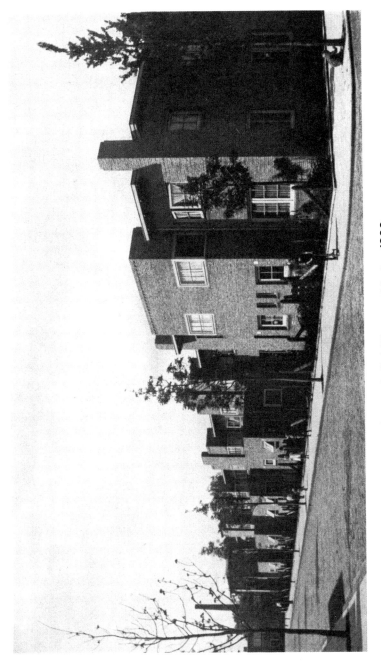

図23 J.B. ファン・ローエム, "ローゼハーエ" 住宅群, ハールレム, 1920

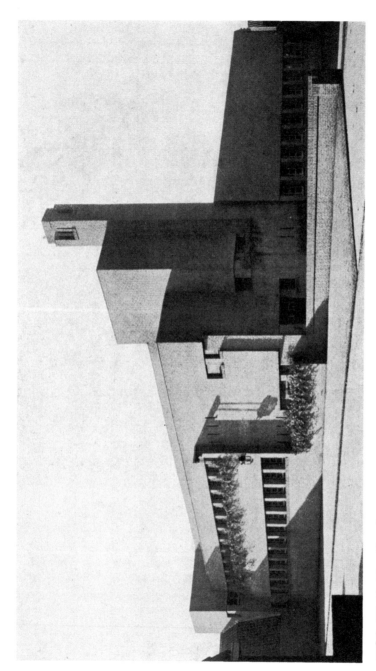

図24 W. M. デュドック,
学校校舎, ヒルヴェルスム, 1921

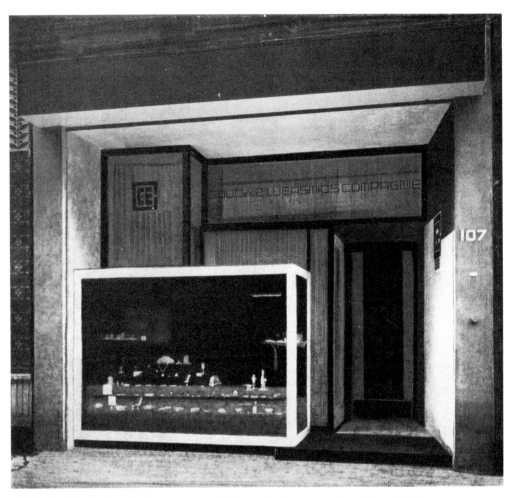

図25 G. リートフェルト，カルバー通りの宝石店，アムステルダム，1922

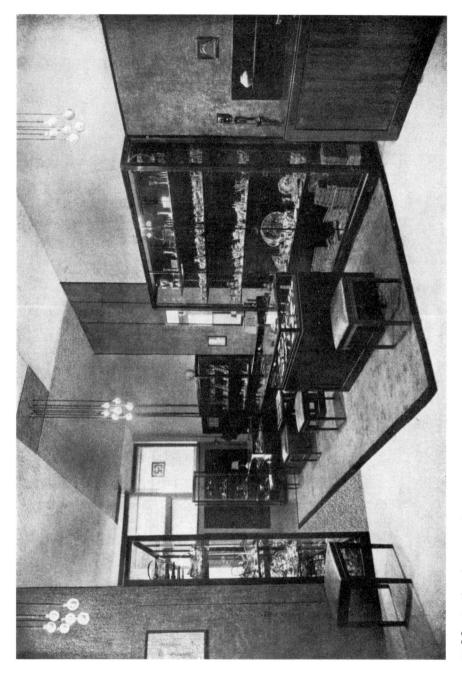

図26 G. リートフェルト，カルバー通りの宝石店の室内，アムステルダム，1922

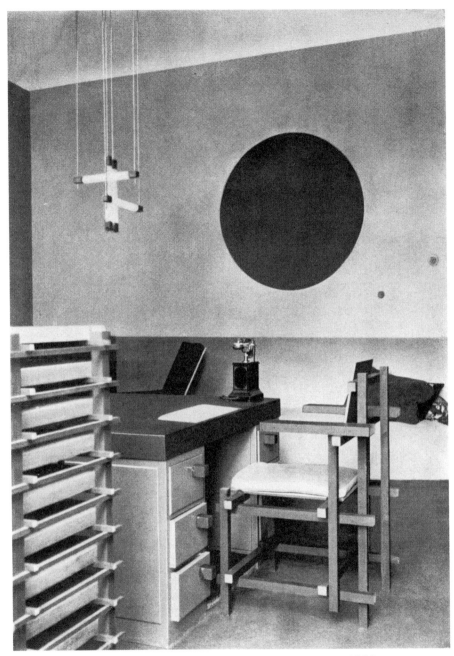

図27　G. リートフェルト，ある医師の診察室，マールセン，1922

図28 G. リートフェルト，住宅，ユトレヒト，1924

図29 G. リートフェルト，室内（ユトレヒトの住宅），1924

てこのため統一的・有機的な全体像が損われるだけでなく、時代の精神があらゆる側面から得ようとしている建築的統合も阻害されることになる。

構成要素が多様かつ異質であるため、表面上は建築の造形方法ほど複雑なものはないように思われるものの、建築にとって必要不可欠な要素は多少厳密に分けるとすれば、結局はつぎの二つのグループに分類することができよう。ひとつは目的、材料、製作方法、構造といった実際的な要因であり、もうひとつは芸術的感情という精神的な要因ということになる。この場合にはしばしば相互に相対立する様々な要素を美的かつ実際的な統一体へと統合しなければならない。この際実際的な要因 ─ そしてこれらのうちとりわけ目的 ─ から建築造形の基盤は形成されなければならないとしても、造形の調和のためには結局はこの二つのものの妥協が求められるし、ここでは双方がお互いに譲り合わなければならないのである。

しかし心理的に麻痺した現代ではどちらかの一方を極端に強調した魅力のみに捉われている。建築の実際的な要因はどれもみな ─ 目的は別として ─ 技術の進歩発展に従属してきたため、しかもすでに述べたように技術と建築とのあいだには注目すべき共通点があるため、近代運動の初期の建築家のうちには技術を一方の側面からのみ賛美し、美的側面については完全に無視するといった専従技術者が存在した。かれらはみずからの ─ それゆえ不可避的な ─ 失敗に幻滅しがく然としたとき、現代の専従浪漫主義者となったが、しかし美学のみを愛好して技術を完全に否定したためまたもや失敗したのである。

しかし技術だけでも美学だけでもなく、また理性だけでも感情だけでもない、両者の調和ある統一が建築創造の目的でなければならない。その際、基本的なことはとりわけ現実が美的造形の出発点となるという点である。それゆえ、このような現実と合わないような一定の規範をあらかじめ確定しておくこと ─ この場合、いま私はすでに述べたキュービスムの造形を念頭に置いているわけではない。それに従えばオランダの建築は今後この運動の内面的な(革新的な)傾向を目指して制作されるようになるよりも、いまふたたび新しい形態ドグマにのめり込んでしまうおそれがあるからである ─ したがって機能と一致しないような美的側面だけの形態解釈を前提とすることはおよそあってはならないことである。なぜならそれはなくてはならない存在物を無理矢理に押し込めてしまうし、内と外との軋轢を増幅するものだからである。このような軋轢は実際的なものの否定からではなく、その肯定からのみ克服できるのである。現代は物質的な進歩を精神的に活用することすらできないなんとみじめな時代であろうか！

50

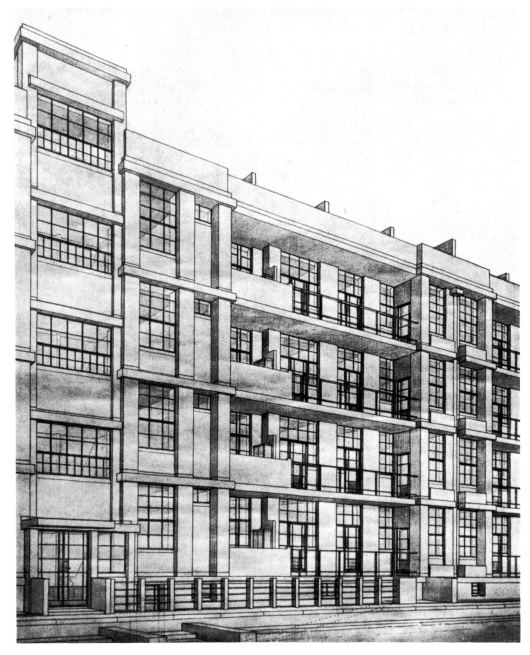

図30　P. J. C. クラールハマー，多層式住宅のための設計，ユトレヒト，1919

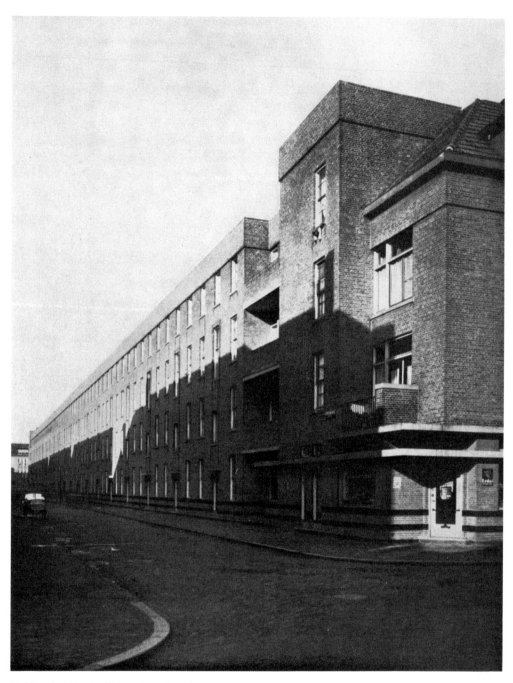

図31 J. J. P. アウト，"スパンゲン" 多層式住宅，ロッテルダム，
　　　ピーター・ランゲンディーク通り，1919

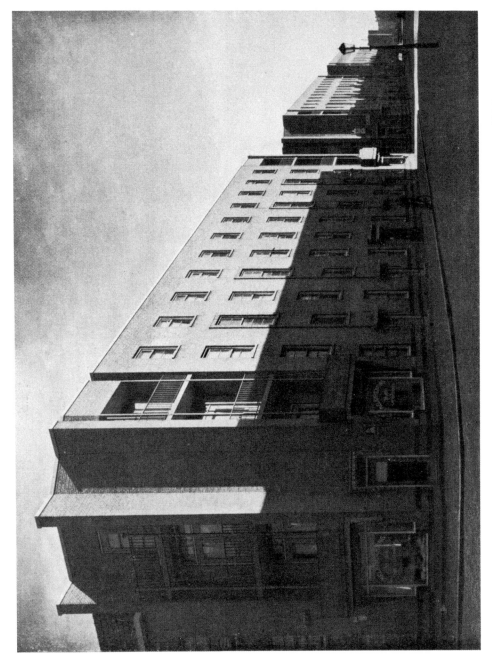

図32 J.J.P.アウト，"ツァチェンダイケン"多層式住宅，ロッテルダム，ギーシンク通り，1920

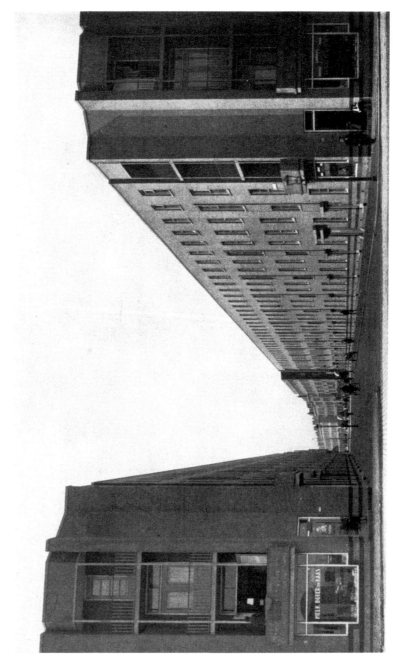

図33 J.J.P. アウト，"ツァチェンダイケン" 多層式住宅，ロッテルダム，タンダース通り，1920

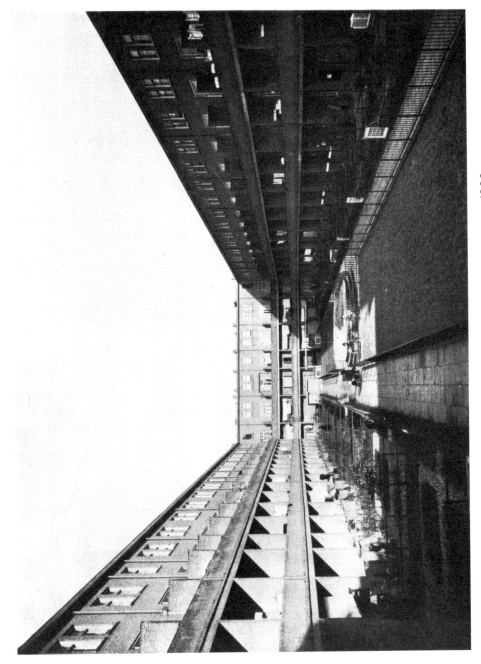

図34 J. J. P. アウト，"ツァチェンダイケン" 多層式住宅の庭，ロッテルダム，1920

55

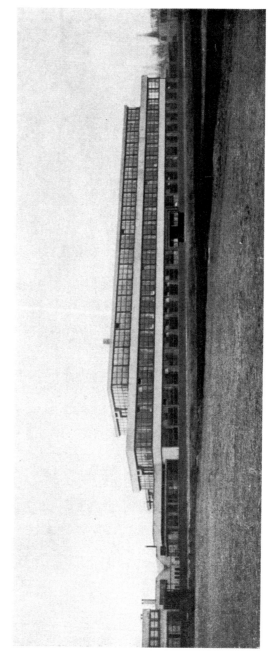

図35 L.C.ファン・デア・フルーフト，
実業学校，グローニンゲン，1922

現代の技術の発展は芸術領域においてはいまだ驚嘆すべきものを示したことがない。にもかかわらず、そこには芸術に提示すべき多くのものがあるため、実際的なものの方が想像力よりもはるかにまさっているのである！

機械にはこれまでに経験したことがないような厳格さと精確さへの可能性がある。たとえば今日、化学には思いも寄らないようなエナメル塗装やつや出しのための手段や方法があるし、鉄筋コンクリート構造には重力を支え持ちあげるための、ガラス技術には曲げたり拡げたりするための、またコンクリート建築には接ぎ目をなくすことや持ち出しのための手段や方法がある。こうしたものはすでに存在しているほんの幾つかの事例であり、しかもこれらはみずからが活用されることを待ち望んでいるのである。しかし、こうしたものの活用は完全に自己満足的な、時代遅れの感傷的な芸術観のため繰り返し繰り返し失敗してきたのである。

●

すでに述べたように、オランダの新しい建築運動における第二の流れにはいまふたたび様式問題の方向と、ここに示した建築技術的な可能性の方向へとより一層向かおうとしている。この方向への動きはとりわけ現代では新たに国際的な広がりをみせている。事実、生活の実践のみならず、無装飾や技術の進歩といったものにも適応した、簡潔で明解でかつ引きしまった造形に具体化されているような有機的建築の達成のうちに、やっとふたたび一般的な美を、つまりは様式を獲得するための真の基盤が築かれつつあるように思われる（図版**37**―**39**）。

講演中、オランダ建築の展開とこのような発展の大きな流れとの接点がどこにあるかを示そうとしてきた。ここで明らかとなったことは破壊と構築との対立は絶えず調和をはかろうとする傾向をもっているという点であり、またはるか遠くにある総合美としての新しいものを求めようとする集団の生成は、個々の芸術作品としての近代的なものを生み出す個人の生成となるという点である。様式への意志はしばしば芸術への愛に変貌してきた。

芸術への愛という観点からみると ― 愛国者的な感情ぬきにこう言ってよいと思うが ― 現代のオランダ建築は以上述べてきたような展開のなかにも、またどちらかと言えば孤立していた幾人かの芸術家たち、すなわち発展の全体像とはほとんどまったく接触がなかったため、一般的な関係からは詳細に論ずることができなかった芸術家たちの作品のなかにも、主要な

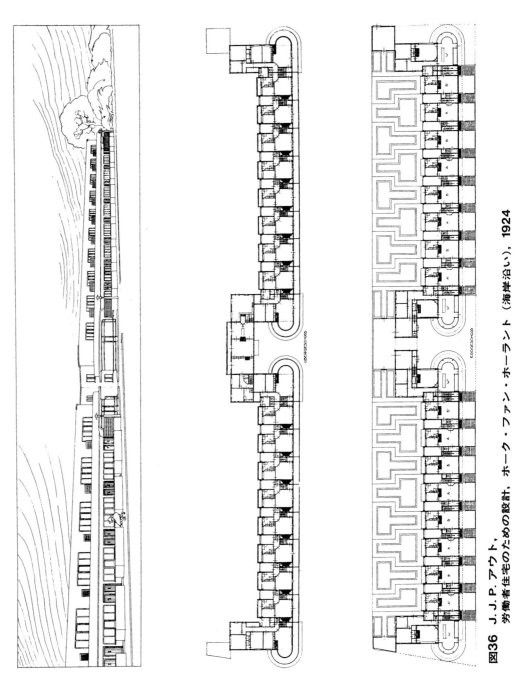

図36 J.J.P.アウト，
労働者住宅のための設計，ホーク・ファン・ホーランド（海岸沿い），1924

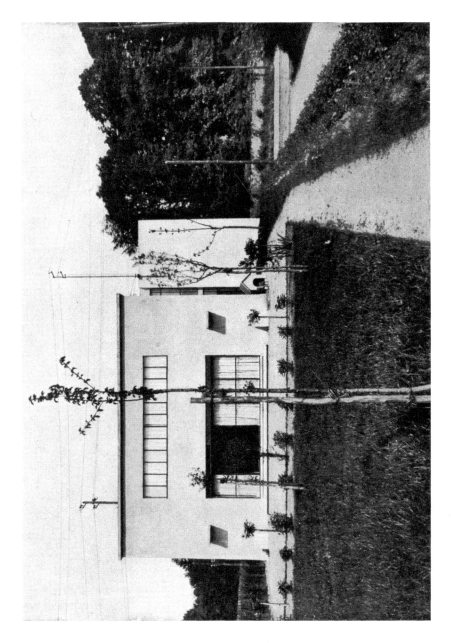

図37　ル・コルビュジエ－ソーニエ，
別荘，ヴォークレッソン，1923

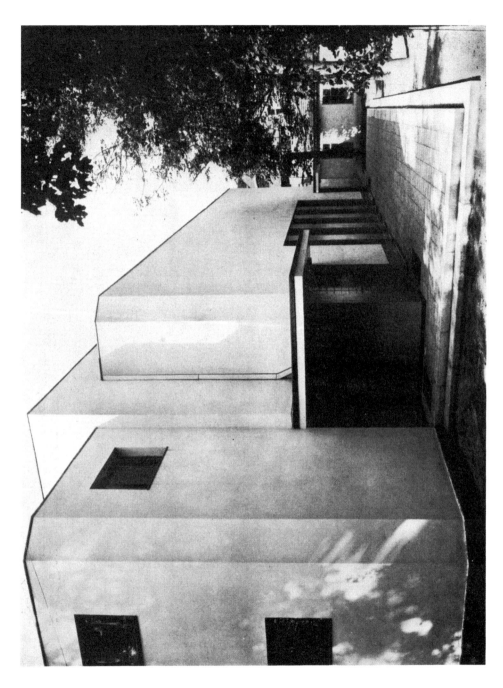

図38 W. グロピウス, A. マイヤー協同,
劇場, イェーナ, 1922

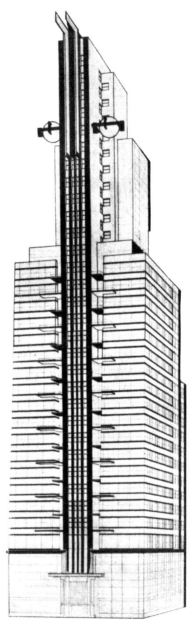

図39 K. レーンベルク – ホルム，〝シカゴ・トリビューン〞の
高層ビルの設計，シカゴ，1922

成果を成し遂げてきたといってよい。しかし芸術は ― 以上述べてきたことからすでに証明されているように ― 様式の敵なのである。哲学的にみれば、ひとつの様式はけっして最終極点ではなく、むしろひとつの極点にほかならないものであり、したがってまたそれは同時に発展の転換点であるということができるのである。にもかかわらず歴史全体からみれば、それは結局は歴史上のクライマックス、つまりは強い芸術的な全体意志の結果としてもっとも広い範囲で人間の美への欲求を満足させることのできたクライマックスだったのである。

1922―1923の変わり目

未来の建築
と
建築技術
の
可能性について

1921年に記述したもの。今日（1926）事実はやや異なっている（たしか
に良くなっている）としても、私にはテキストは修正しない方がいい
ように思われる。ここに主として示している傾向になんら訂正を加え
る必要がなければその違いはそれだけ少ないことになる。

建築はいまみずからの発展にとってとりわけ重要な時期にさしかかっているものの、この意義については建築の現状方向からは充分には認識されていない。

アカデミズムが克服されてのち、革新への道が切り拓かれたが、その最終傾向はこの革新の最初の痕跡のなかにのみ確認できるのである。

このような革新はひとつのクライマックスであると同時に、それゆえにまたひとつの結果でなければならないという結論は ― 最高の美の表現は絶えず模索中のものでなければならないというラスキンの時代遅れの解釈の結果として ― 誤ったものである。

生活は闘いであるが、芸術はその最高の形態においては克服である。すなわち満足である。現代において精神的、社会的、技術的に進歩可能なものも建築の領域ではいまだ実現されたことがない。現代の建築は必ずしも時代に先行したものではないし、まして時代の頂点に位置するものでもない。それどころかそれはときには必然的な生活発展の妨げとなることもある。交通、衛生管理、場合によっては住宅難、こうしたものを取りあげただけでもこのことは裏づけられる。建築はもはやもっとも好ましい宿泊のあり方を美しい形態に具現化したものとはなっていない。というよりもそれはあらかじめ確立された美観、すなわち異質な環境から生じ、生活発展の妨げとなってきた美観に対してはすべてを犠牲にしている。原因と結果とが取り違えられているのである。このため、建築物の場合には技術的進歩の産物がすぐさま好んで利用されることはなかったし、それはまずもって広くゆき渡った芸術観の立場から吟味されてきた。そして一般的にはそれはそのような芸術観とは相対立するものであったため、敬虔な建築業に対しては辛抱強く耐えしのんできた。

64

板ガラス、鉄筋コンクリート、鉄鋼、機械生産による建築用石材および飾り石等々は — 後者はより多く、前者はより少なく — このことを立証している。

●

芸術の改革は建築ほどにむずかしいものではない。なぜなら芸術的造形は材料にはさほど左右されないものだからである。事実、過去幾世紀ものあいだ芸術においては建築ほど伝統的な外観が生きながらえたことはなかった。

建築はより良き改装のためとはいえ破壊されたためしはない。それはつねに前進するものであり、けっして後ずさりすることはない。外形の破壊は — 形態を規定する環境が絶えず変化するため必要不可欠なことではあっても — 建築の場合には起こりえなかったことである。ルネッサンスはゴシックのうえに築かれ、ゴシックはロマネスクのうえに、ロマネスクはビザンチンのうえに築かれた。そして建築本来の特質をなすもの、支持と荷重、ひっぱりと圧迫、作用と反作用といった力のバランスも時代の流れのなかではけっして純粋に表現されることはなかったし、それどころかつねにベールに覆われ、幻想的な装いに包まれてきた。

●

建築というものは伝統的な形態を絶えず磨きつづけあるいはそこから抽象された場合にのみ、または物質に魂を吹き込んだこれまでの試みがいずれにせよ伝統的な形態から圧縮され精製された場合にのみ、精神的に深められ価値あるものとなったことは明らかである。

とはいえ、伝統の真の価値はひとえに芸術が内面的なもの、つまりは生活感情の表現であるという事実のなかにある。それゆえ伝統というものの概念はこれまでの芸術についていえば明らかに征服ではなく、反乱を意味している。

ひとつの時代の生活感情は伝統的形態のためのものではなく、その時代の芸術の指針なのである。

●

生活感情が今日ほど内面的に動揺したことはなかったし、また生活感情の矛盾がこれほどまでに先鋭化し鋭い対照をみせたこともなかった。混乱がこれほどまでに大きくなったこともなかった。自然の価値は押しやられてはいるものの、いまなお人々の心を魅惑している。一方、精神の価値が生じてはいるものの、人々の反感を呼んでいる。にもかかわらず生活の要

65

求は避けられないものであり、必ずや実現されるものである。すなわち精神は自然を克服するものである。

機械が動物的な力を押しのけ、哲学が信仰を押しやっている。古くからの安定した生活感情がむしばまれ、そうした生活感情器官の自然な関係がかき乱されている。新しい精神の生命体が形成され、古くからの自然の生命体から解放されて相互のバランスを追い求めている。新しい生活感情がさしあたりは釣り合いがとれないままに生まれつつある。新しい生活のリズムが生成されているし、そこに新しい美のエネルギーと新しい形態の理想とがおぼろげながらもくっきり浮かびあがっている。

時代の文化の反映となるべき課題を背負った建築だけはこのような現象のもとでも精神を冒されることはない。

美的・意識的な意味では新しい生活感情は ― すっかり変化した環境に対してのみ可能な、すなわち革命的なやり方で ― はじめて絵画や彫刻の領域に実現された。しかし生活がいまだ安定していなかったため、現実の生活に根ざしたこのような芸術観もいまだにこの闘いに打ち勝ったことはなかった。とはいえこの闘いはここでは目的ではなく、手段であり、精神的な満足や純粋・美的なものへの手段なのである。

新しい生活感情はたしかにいまだリズミカルなバランスが得られていないとはいえ、現実と抽象との闘いを伴なったキュービスム同様、いかにも画家らしい空間と時間との和解の試みを伴なった未来派のなかにも反映されていた。もし未来派が映写機とイーゼル画との結合によって表現する新しいダイナミックな絵画の原理であることを実証できたとすれば、キュービスムは新しいモニュメンタルな絵画への移行段階であったときめつけることができようし、そのような一般的な発展の可能性を秘めたものだったのである。

キュービスムは抽象的・構成的な形態衝動と哲学的に沈潜した自然愛、つまりはあるがままの生命を、すなわちどのような形態であれ実体と現象とを同時に愛し尊びながらも、同時にその相対的な表面の外観については忌避した自然愛とのあいだをいったりきたりしたため、それは見た目には過渡期の悲劇的な様相を呈したのである。

キュービスムは最初はやはりごく自然なやり方で、しかし本質的には革命的なやり方でたと

えば自然形態の分断によって自然から精神への、すなわち模倣から造形への、あるいは限定的なものから空間的なものへの移行を実現したのである。

キュービスムの精神的な傾向はその内面的な衝動に従いながら、自然の原形の偶然性をますます排除するようになった。この結果、副次的なものを取り除き、形態的には四角張った形をし色彩的には平担な面と化した純粋絵画が押し寄せることとなった。すなわち絵画的な手段によってのみ、つまりは色彩の配置と分量との均衡ある関係によってのみ空間を造形する純粋な絵画が、しかもこのような形態のうちにイーゼル画としての存在理由を失いながら、将来の建築の色彩的要素の発展にとっては最も重要な純粋絵画がさし迫ってきたのである。

あらゆる芸術のうち文化的にもっとも重要な建築はそれ自体としてはさしあたり、このような胎動の過程で内面的な動揺をうけることはなかった。それは精神的にも、キュービスムを生みながらもけっしてキュービスムを越えることがなかった革命的な感情に動かされることもなく、表面的には一方の極端から他方の極端へと陥ったのである。またそれは建築の本質としての、はりつめた力のバランスを直接造形せしめるような精神的な見方を増進させるために副次的なものや装飾といったものへの自然な傾向を克服することもできなかったのである。

にもかかわらず、建築がみずからの精神力によってなしえなかったことがあたかも自然に周囲環境の力によって生み出された。

建築は自由芸術のように単に精神的な過程の成果なのでもなく、かといって用途や材料、構造といった物質的要因の成果でもない。その目的は二重のもの、つまりは用と美とを目指したものである。時代の流れのなかで精神的な要因が変化するように、物質的な要因も絶えず変化する。しかし後者についてはその発展をはばめるのはほんのわずかの間だけである。このことは工業の対象と同様、建築の対象についてもあてはまる。しかしひとつの対象の美的表現の可能性が小さくなり、しかもその効用価値が大きくなればなるほど、その対象の形態を純粋に規定する要因が支配的な芸術観の側から受ける抵抗はそれだけ少なくなる。

主として実際的な規定要因をしかもたないような対象、また実際に美的価値についてはほんのわずかしかもちえないような対象を芸術的な注目からそらし、そしてそれをできるかぎり合目的的にかつ技術本位に形成することは可能である。しかし、この場合でも人間の欲求は

きわめて大きいため、このような対象が技術本位のものを越えてあたかも自然に基本的・美的な形態を装ったものとなることは明らかである。

たとえば自動車、水蒸汽船、ヨット、男性用衣服、スポーツ用衣服、電機や衛生器具、食器といった対象の場合には、その時代の純粋な表現としてみずからのうちにはじめから新しい美的造形の要素を兼ね備えているので、こうしたものは新しい芸術の外面的な形態へのいとぐちとみなすことができよう。装飾の欠如、引き締まった形態、平胆な面の色彩によって、また材料の完全な釣り合いや純粋な関係によって ― その主要な部分は新しい（機械的な）生産方法の結果として ― これらのものは直接現代の建築の形態に実り多い影響をあたえているし、そしてそこに ― このきっかけはより直接的な原因によるものであるが ― 抽象への欲求を生じさせたのである。もっともこの欲求はさしあたりは新しい生活感情の表明としてではなく、伝統的な形態の精神化として現われたものであった。

このような抽象への欲求がいまはまだ消極的なものであるということ、すなわち生活の発展の結果というよりは生活の崩壊の結果であるということは形態が不確定であることを別とすれば、とりわけ美的エネルギーの欠如や精神的緊張の欠如といった点に現われている。

現代の建築には ― 最高に発展した形態においてすら ― リズムの大きさや、また相互が対立しあいながらも互いに影響しあった部分の複合体のなかに、つまりは相互がおのおのの美的な意図を支えあっていてなにひとつ付け加えることも、取り除くこともできないような複合体のなかに、要するに各部分が配置と分量の点でそれ自体としても全体としても他の部分と見事に調和しているため、どのような変更も ― それがたとえどんなにわずかなものであっても ― バランスを完全にくずしてしまいそうな複合体のなかに美を実現させようとする緊張がない。

みずからの手段を持ちあわせた今日の建築はこのようなバランスに対する責任を装飾を付加することによって改善してきた。

装飾の活用によって表面的には純然たる建築技術的・構成的なバランスの欠如をことごとく回復することができたし、またこれによって窓、ドア、煙突、バルコニー、張り出し窓、塗料といったもののように建築技術的には失敗した試みを、すなわち建築技術手段だけを用いた建築芸術の造形的試みの失敗を回復できたのである。装飾は建築芸術が不能をきたした場

68

合の一般的な治療法なのである！

無装飾の建築にはできるかぎり純粋な建築構成が必要となる。

上述の要因からは間接的に、後述の要因からは直接的に引き出せるような無装飾建築への傾向が現に存在していることはすでに繰り返し指摘されてきたが、同時に繰り返し批難されてもきた。なぜなら美の概念と装飾とは結局は相互に一致するものであるといった考えが支配していたからであり、また人間の装飾に対する欲求は根絶できないものだと信じられていたからである。それは ― もし存在するとしても ― 必ずしも芸術による満足を必要としないものである。芸術における装飾はみな副次的なものであって、内面的なものの不足に対する外面的な調整なのである。それは附随的なものであって、けっして有機的な器官ではない。建築においてのみそれは長いあいだ美の観点から必要不可欠な固有の造形手段として約束されてきたものであった。

建築有機体としての全体的な関連から言えば、装飾とはつぎのことを意味する。それは内面的なエネルギーなのではなく、外面的な調和ということである。それはつねに単なる相互関係にすぎないものであって、 ― ルネッサンスのように表面的であったり、ゴシックのように内面的であったりするけれども ― けっしてコントラストでもなければ、緊張でもない。

建築の発展史をみると、最初の段階の建築発生の仕方には同時に堕落の芽も含まれていたことがわかる。最初の小屋が建てられたのちはじめて、人はそれを装飾したが、それと同時にその後幾世紀にもわたって継承される異なる時代のための基礎が、したがって用と美のどちらともつかない造形の基礎が築かれたのであり、こうして美・装飾のまぎらわしい一致が形成され、このことが今日に至るまで純粋建築の成立の妨げとなってきたのである。

様々な情況に迫られてきた美の理解が拡大したことによって、いまやっとそれ自身の造形論理に基づいた建築が可能となったようである。すなわち他の芸術の応用もなく、したがってそれが優先されることもない、むしろそれと共生しあった建築が、いいかえれば最初から構造的な機能のうちに美をたたえた建築が、すなわち機能的関係の緊張によって構造自体を、物質的な必要性をはるかに越えた美的な造形へと高めた建築が可能となったのである。

この種の建築にとってはいかなる装飾も耐えがたいものである。なぜならそれはそれ自体として完全な空間造形としての有機体だからであり、ここでは装飾はみな普遍的なもの、すなわち空間的なものを個別化し、それゆえそれを制約するものとなるからである。

建築発展の流れはそれ自体が複雑であるため、みずからの要因によって説明することはできないものである。ここでは多かれ少なかれ人間の意識的な諸力が複雑な複合体をなして協力しあっており、個々のものがより一層に目立ちより一層くっきりと浮き立って現われるということはごくまれなことである。建築そのものにより直接関連した要因という点で建築造形の革命の手助けとなるものはとりわけ生産方式の変革と新しい材料だけということになる。

機械製品による手工品の代替物が社会、経済の必然的な結果として建築産業においても、ますます広い範囲で受け入れられるようになってきた。機械製品の応用は最初のうちは審美家たちから徹底的に敬遠されかつ様々な抵抗に出合ったにもかかわらず、副次的な補助材から外見的に重要な建築部材に至るまでますます拡大しているし、また造形への影響をも見せるようになっている。

このことはさしあたりはいまだ細部にしか現われていない。しかしまさにこの細部 ― このような関連でのみ理解できるのが文様や図形の細部、つまりは装飾である ― こそ支配的な建築解釈の核心をなすものである。それは比較的客観的な古典的様式建築のなかで成長し、建築がアカデミズムを克服したのちは、ふたたび復活した中世紀的な傾向●）の影響のもとでますます大きな自由を得るようになったのである。

弦がバイオリニストの命であるように、細部は現代の建築家にとってなくてはならないものである。それはとりわけ内面的な感動の表現手段なのである。芸術家が主観的であればあるほど、細部はそれだけ表現豊かとなる。それゆえ細部のもっとも大きな可能性は手工品にある。このため手工品の全盛期であった中世は細部の全盛期でもあった。だから手工品の衰退は細部の衰退を意味したのである。

●）このことは主としてオランダにあてはまる。他の諸国ではこの傾向は異なっている。とはいえその結果は類似したものとなっている。

70

手工的な細部、すなわち手工的方法で生産された細部、つまりは ─ 形態的にも色彩的にも比較的制約がなく ─ 主要モチーフに対する無限のヴァリエーションが可能な細部とは異なり、機械製品の細部にとって特徴的なことは形態的にも色彩的にも制約があることであり、また同一種類の ─ 同時に生産された ─ 細部をもっていて完全な同一形態となっていることである。

このため、機械製品の細部に欠落しているものは手工品の細部がそれ自体のうちに兼ね備えているような無限な表現の可能性ということになる。この結果必要不可欠なことは建築の個個の力点を主として細部そのものから全体のなかの細部の配置と分量とに置き換えること、すなわちその他の建築部分との関連のなかでの細部の配列に置き換えることである。未来の建築における個性的なものは細分された個々の部分よりもこのように細分された個々の部分の組織の相互関係のうちに、すなわち建築の有機的構造それ自体のうちに表現されることになろう。

それゆえ、細分された部分の装飾としての意義はなくなり、そしてそれは関係としての価値に、全体像のなかの形態と色彩とに引き戻されることになろう。

●

生産方式の変革と同様、とりわけ鉄、板ガラス、鉄筋コンクリートは現代の建築造形に対し革命的な影響をあたえることになろう。これらの材料にふさわしい造形を旧来の造形から導き出すことはまったく不可能なことである。それどころか、ここでもまた旧来の造形はこうした材料の可能性を充分に発展させるための障害とすらなったのである。鉄ははじめのうちは新しい建築に対し多くの期待をいだかせたが、その後それは美的には本末転倒なやり方で応用されたため、まもなくすると表面から姿を消してしまったのである。

このような鉄の可視的な素材から ─ たとえば単に触覚的な材料の板ガラスとは対照的に ─ 人は大衆のための造形や平面の造形をすでに導き出していたのである。もちろん改めて指摘するまでもなく、鉄構造の特徴はトラス架構にもっともよく現われているように、まさに最少の材料で最大の抗力を提供できるところにあった。さらにまた鉄の外見上の特徴はもっとも適切に応用された場合には透き通って見えることである。つまり閉鎖的というよりも開放的なことである。それゆえ鉄の建築上の価値は充填部分の造形にあるのではなく、空洞部分の造形にある。充填部分の整然とした拡がりにあるのではなく、閉じた壁面とのコントラストにある。

このことがより一層明瞭に目につくのは板ガラスの場合である。板ガラスの使用により窓やドアの開口部を、周知のような木製の網目模様の横桟によって、すなわち視覚的にはさながら閉じた壁面を開口部と連続させているかのような網目模様によって比較的小さな部分に分割する必要性がまったくなくなったのである。

厚板ガラスはそのまま利用されれば、建築においてはそれ自体が開口部としての効果をもつ。開口部の寸法がどうしても小割りを必要とするような場合には、その部分は鉄製の横桟が十分な安定性を保証するかぎりでの大きさとなる。だからこの場合にも板ガラスの開放的な特徴が損われることはないのである。

このような、板ガラスの建築上の解決策はこれが実際に開口部として形造られた場合にのみ、すなわちそれが合目的的でかつ静力学的にもすぐれた荷重軽減構造によって建築全体が有機的とみなされるような印象を観賞者の側に呼び起こす場合にのみ、構成的でかつ審美的な満足をあたえることになる。

鉄や板ガラスがこのような基礎に立って純粋に応用されれば、建築の解放的な要素を増大させることができようし、こうして将来の建築は完全に合理的な方法によって外観の重さを多分に克服できるようになろう。

一致した見通しが得られたことによって鉄筋コンクリートの純粋な応用が始まった。

その審美的な可能性は ― レンガ建築造形に課している制約に比すれば ― 非常に大きいので、その応用がより一層拡大するようになれば、結局はこのことが建築造形の自由を救済することになろう。

一定の寸法に従わざるをえなかったことや、同様にこのような寸法に規定されたアーチに依存したことがレンガを応用した場合の造形を大いに束縛してきた。

おまけに、この材料は引っ張り応力にはふさわしくなかったこと ― レンガを鉄線につるす場合のような構造上の例外は別として ― がある程度大きな水平の被覆や張り出しを組み立てるためには障害となった。そこでこのために必要とされた補助材、たとえば木、鉄、鉄筋

コンクリートといったものとレンガとの組み合わせもこうした場合の備えとしてはあまりにも不均質であったため、一般的には満足できる解決策とはなりえなかった。レンガの場合にはもししっくい塗装をしなければ、きりっと引き締まった線も完全に均質な面も造り出すことはできなかった。小さな部材と数多くの接ぎ目とがこのための障害となったのである。

これに対し、鉄筋コンクリートの場合には支持と被支持の部分を均質にまとめることができるし、大きな寸法の水平方向への拡がりも、面と量だけに限定することも可能である。さらにまた下から上へ後退しながら（すなわち後方へ）しか建てることができなかったかつての支持・荷重の方式とは異なって、下から上へ前進しつつ（すなわち前方へ）建てることもできる。鉄筋コンクリートとともに新しい建築造形の可能性が生まれたのである。それは鉄と板ガラスとの造形上の可能性と手をたずさえながら ― 構造の基盤として ― 視覚的には非物質的で、外観はほとんど浮遊しているかのような特徴の建築を成立させることであろう。

建築の革新にとって直接重要な最後の要因として最後に塗料の問題について言及しておかなければならない。

塗料の要素は今日の建築では一般的にはなげかわしいほど無関心なままとなっている。

このことは一方では絵画の関心が個々の場合に、つまりは自由画ないし応用芸術または装飾といったものに偏っていることから説明できるが、他方、今日使用されている建築材料そのものに塗料の発展にとって障害となるものがおびただしく存在しているため、材料が変革されなければいかなる改革も期待できないのである。この点ではとりわけ壁を組み立てるための材料が重要となる。

今日のほとんどすべての建築では壁の材料はこね土によるもの、したがってまた塗料によるものが圧倒的に多い。それゆえ建築に絵画的なアクセントをつけるためには ― バランスのとれた塗料による造形の場合には ― 壁の材料の選択がただちに重要な意味をもってくる。もし壁の絵画的なアクセントがピクチャレスクなもの、すなわちニュアンスや全体の印象に向けられるときには建築全体の塗料による造形もまたニュアンスに、したがって全体の印象に向けられることになる。

レンガ建築が支配的なわが国（オランダ）ではこうした建物がほとんど頻繁に見られるよう

になった。レンガの絵画的な価値は ─ 手工技術に基づいて生産された多くの材料と同様に ─ 全体として緑褐色と呼ぶことができる色彩にあるのではなく、その色調やニュアンスにあるのである。透明な螢光塗料はこの種の背景に対しては効果がない。それははげ落ちるか、圧倒的な単調さによってもみ消されてしまう。

さらにまたレンガの色彩価値は塗料のそれとは異なって、たとえば自然の特色をもっている。すなわちレンガそのものの価値は天候の影響を受けて高まるのである。塗料の色彩価値はつねに変わらないから ─ いかなる場合もそうであるが ─ レンガと塗料とのあいだの色彩の調和は絶えず変化する。このためはじめの調和が一週間後にはすでに変化し調和しなくなることもありうるのである。そのような不調和は明るい塗料を使用した場合には、より一層くすんだ色の塗料を用いた場合よりもはるかに強烈に目につくことになるし、そしてとくに本国では長いあいだレンガ色や暗緑色を愛好してきたのは明らかにこのような事情によるものであろう。

前述した理由とともに、ここにもレンガを使用した場合に絶えず塗料の発展の障害となってきたものを突きとめることができる。

この点ではしっくい塗料壁と同様、化粧石やほうろう石にとってはすでにますます有利な状況となっている。
しかしとりわけ、それほど間を置かずに出現するようになった、なめらかで明るい色彩のしっくい塗料面やコンクリート面の加工技術の発見のお陰で、建築塗料の発展への見通しが大きく切り開かれたため、このような発見と上述した新しい形態の可能性とが手を取りあうようになれば、建築の全体展望は完全に変わることになろう。

総括すればこのような結論となる。今日の生活環境に基づいた合理的建築はあらゆる点でこれまでの建築とは対照的なものを生み出すであろうという点である。それはとりわけ渇ききった合理主義に陥ることなく、ザッハリッヒなものとなろうし、このようなザッハリッヒ性のうちにより高尚なものを体得することになろう。われわれがすでによく知っているような非技術的で、不定形でしかも生彩のない、一時の霊感に基づいた産物とは著しく異なって、それはほとんど非個性的かつ技術的な方法で完全に目的に奉仕したみずからの課題を明瞭な形態と純粋な比例との有機体に造りあげるようになろう。洗練されていない材料の、つまりはガラスの屈折、表面の激しい動き、塗料の濁ごり、エナメルのつや、壁の風化といった自

然の魅力に替えて、それはまるみ、塗料の光沢や輝き、鋼鉄のきらめきといった魅力を発揮することになろう。

このように、建築技術の発展の傾向は本質的には以前にも増して物質的なものに制約されながらも、外観はそれをはるかに越えた建築の方向へと向かっている。つまり建築はいま印象主義的な情調的造形からはいっさい解放されて、いっぱいの光をあびながら純粋な関係や光沢のある色、完全な有機的形態、つまりは副次的なものを無くすことによって古典的な純粋さをはるかに凌駕できるような形態の方向へと展開しつつあるのである。

1921

フランク・ロイド・ライトのヨーロッパ建築への影響

私は同時代人あるいはわれわれとはきわめて近い人達の芸術の価値評価はどんなものも不充分であると信じきっているにもかかわらず、フランク・ロイド・ライトの場合には疑いもなく、その周辺からはるかに抜きんでているため、私は確信をもってかれを現代のもっとも偉大な人物のひとりであると呼んでさしつかえないと思うし、後世の人々がこのような判断を拒否するかもしれないことを恐れる必要はないと思う。

かれの作品は無様式の点で19世紀の様式と称されるべき建築作品のただなかにありながら、ひとつの完全無欠な統一体をなしたものであったし、そのような統一的な考えが全体にも細部にも支配していた。またかれの創作は見た目には他のもうひとつの同様な事例を示すことがほとんど不可能なほど表現も一定し、発展方向も確定したものだった。

現代では、どんな最高傑作といえどもほとんどつねに現状と同様、過去の様態を感じさせることが必要であるとすれば、ライトの場合には作品に精神的な緊張がとりたてて感じられないまでも完璧なものだった。人々が主題を自由自在にあやつれる才能ゆえに他の者を賞賛するとしても、私はライトを賛美する。なぜならかれの作品の生成過程は私にとってはまったく見慣れないものだったし、完全に神秘的だからである。

私が重要かつ大きかったライトのヨーロッパ建築への影響をただちには成功しなかったといったとしても、このことはライトへの賛美を損うものではないし、このような賛美はその移り変わる特異な発展段階に充分に実証済みのものなのである。

ライト派の出現がアメリカの西部でうまくいったのと同様に、この影響もうまくいった。ライト自身かつて落ち込んでいたとき、自分の考えをみずからの建築に具体化した形態の方が考えそれ自身よりもはるかに魅力的であるように思われるのは不愉快なことだと書いたこと

があった。かれの考えは形態にではなく、機能に根ざしたものであったため、かれはこのことを一般の建築の発展にとって有害なことだとみなしていたのである。

この意味では、私はライトの類いまれな才能が大西洋のこちら側の建築にあたえた示唆も有害なものだったと指摘しておきたい。ここ数十年間、すなわち ― 大多数のものが一致した意見と確信に満ちていた前世紀以降 ― それほどとっぴょうしもないものまでもがただちに刺激的な問題に変えられてしまったここ数十年間、ヨーロッパの建築が見解の混乱をきたしていたなかでライトの作品はより根本的に知られるようになってのちはたしかにひとつの啓示としての役割を果たしたといってよいだろう。ライトの作品は旧世界の建築をむしばんできた細部表現からも解放されていたし、またエキゾチックな特色にもかかわらず魅力的であったため、ただちに説得力をもつに至ったのである。

あたかも地盤と一体化されているかのような量塊の堆積が激しい動きにもかかわらず、じつにしっかりと構築されていたことや、あたかも映画スクリーン上を疾駆しているかのような様々な要素が相互に関連しあった様子がごく自然であったことや、さらに往来がまるでたわむれているかのように軽快につなぎ合わされた各部屋にじつに素直に溶け込んでいたなどのため、われわれにとってもこのような形態言語がやむにやまれぬ必然的なものであるといったことへの疑念はまったく生じなかったのである。この結果人々はただちに、ここには合目的性と快適性とがわれわれの時代だけに可能な方法で見事に統合され統一されていると思ったし、また芸術家ライトは予言者としてのライトが予言したことをすでに達成し、いまや長いあいだ追い求められていた理想が全体の努力と個人の成果とが完全に一致したところに実現されたと思ったのである。要するに、やっとここにはじめて個人的なものがふたたび一般化されたと思ったのである。さらに付け加えるならば ― そして、このこともたしかになおざりにされてはならないことだが ― ライトの手法はかれほど明瞭かつ上手に取りあつかわれなかった場合でも、これを用いれば一般的にはまずまずの魅力ある効果が保証されると思われたのである。

こうして建築のアヴァン・ギャルドたちも、またそれほど不利にならないかぎりはみずからをその仲間に算入した連中たちもオランダ、ドイツ、チェコスロバキア、フランス、ベルギー、ポーランド、ルーマニアといった国々ではすすんでこのすばらしい人物の影響下にはいった。面の移動、広く突き出たプレートやコルニス、繰り返し中断されながらもふたたび継続される量塊、水平線の展開の優勢、このようなライト作品の典型的特徴はライトの創作精神がわが大陸を捉えたときにはヨーロッパの大多数の近代的な建築生産の特徴となることで

あろう。

しかしながら、このような特徴の成立をライト以外の者の功績としたことは批評家たちがしばしば犯してきた誤ちであり、しかもこの誤ちについては力を込めて充分には指摘されていないものである（なぜなら人々がライトのヨーロッパ建築への影響をおおむね非好意的に示さざるをえなかった理由がまさにこの誤解にあったからである）。すなわちライト作品への崇拝が大西洋のこちら側の仲間たちのもとで最高に達したとき、ヨーロッパ建築それ自体に新しい気運が湧きあがり、そしてキュービスムが誕生したのであった。
以上のようなヨーロッパ建築の流れのなかに現われた特徴的な外観の成立にあたっては、ライトの影響と同様にキュービスムにもその主要な役割を認めなければならない。この流れ自体が ― ここからこのように結論づけられるが ― 二つの影響が混合した結果だったのである。もっともこの混合はすでに期待を裏切ったものではあった。というのもそれは本質を目指さないで、再三再四形態崇拝の傾向を示したからである。それどころかそれは何にもまして期待はずれのものだった。なぜなら結果としては建築の未来にとってもっとも重要なものと思われた傾向（キュービスムの）の衰退をもたらしたからであった。この傾向は ― これも付け加えておくならば ― 結局ライト自身にとっては人々が無意識のうちにかれへの賞賛とみなしていたこと、すなわちかれの作品の模倣によって外見を遵守することよりもはるかに自然なことだったにちがいないものなのである。

前述した外観の成立に実りある影響をあたえた様々な要因を立証する場合、これを補った要素としてライトの影響と同時にキュービスムの努力をあげるとすれば、ライトの作品の魅力がおおいにキュービスムの地ならしとなったことはまぎれもない事実である。この場合、つぎのことは運命の皮肉のなせることであった。すなわちライトが意図した作品は多くの場合かれの意志（かれの著作から生まれたような意志）とは異なったものではあったとしても、この建築の煽動者に特有な情緒的・煽情的な傾向が、同時にやはりライトのそれにちがいない意図の結果としてヨーロッパ建築に生まれつつあった評判の純粋さを汚したことである。

ライトが望んだものは要するに自分の時代の欲求や可能性に、つまりは時代の要求 ― 一般的・経済的に実現可能なこと、社会全体に達成可能なこと、一般的な意味での社会的・美的な必要性 ― に基づいた建築であり、この結果としてつぎのようなものであった。形態の制約・厳しさ・精確さ、単純性・合法則性といったものであり、したがってかれが望んだもの、しかしながらかれが絶えずその豊かな想像力のはたらきによってそこから遠ざかっていたものはキュービスムによってより一層精力的にかつ徹底的に試みられたのであった。

80

建築におけるキュービスムは ― このことははっきり認識しておく必要があるが ― 完全に自律的なものであり、ライトとはまったく関わりなく成立したものであった。それは絵画や彫刻と同じように、建築の止むにやまれぬ衝動に動かされ、内的な衝動から生じたものであった。

ライトの作品とは表面的・外面的な類似性のほかにもたしかにわずかではあるが、内面的な類似性もあった。 ― この類似性を見い出すことは研究に値することであるため、この点についてはもう一度ライトの横顔を少々じっくり見る必要がある ― もっともこの両者は本質的にはまったく異質なものであり、むしろ対立的ですらあった。

矩形への意志、三次元的なものへの傾向、建築本体の分解と分解された部分の再構築、多くの小さな ― はじめは分解によって作り出された ― 部分を全体に、つまりこの外観のうちに最初に分解した要素を露呈したままの全体に統合しようとする一般的な努力、こうしたものに一致点がみられたし、また両者は新しい材料・新しい技術・新しい構造の利用、新しい要求への志向といった点でも共通していた。

しかしライトの場合には大げさな造形、感覚過剰であったものも、キュービスムの場合には ― さしあたりはこうならざるをえなかったが ― 清教徒的な禁欲、精神的な節制となって現われた。ライトの場合には豊かな生活からアメリカの〝高級生活〟にしか合いそうもない贅沢にまでおよんだものも、ヨーロッパではおのずと、別の理念から生まれしかもありとあらゆるものを包み込んだ抽象にまで押し戻されてしまったのである。

ライトは実際には予言者としてよりもむしろ芸術家として振舞ったとすれば、キュービスムはもっと強力にかれの理論でもあったものを準備し、具体化させたのである。

ルネッサンス以来 ― 30年間の動揺ののち ― 建築はいまふたたびみずからの意識をはっきり語るようになった。それは思春期につきもののようにいまだこせこせとしたものではあったが、同時に力強いものでもあった。

自由芸術の場合とまさに同様に建築の場合にも過渡的な段階が、古いシステムが崩壊し新しいシステムが構築される段階が問題となった。ここに機械的なものの概念や関係の価値が回復され、新たな水準を取り戻した。たとえば線の本質的な意義や形態の圧倒的な厳しさが新たに認識され、その核心に至るまで探求されるようになった。量体やその補足物、すなわち

空間の重要性についての認識がふたたび得られるようになったし、また深められた。とりわけキュービスムにおいては ─ これ以前の革新的試みの論理的な継承の結果として ─ 過去の多くの時代の建築よりもはるかにほんとうの活力に満ちた緊張が直接的にかつ力強く表現されるようになった。つい最近までは自律した生活であってもせいぜい、甘く＝感動的な器用さに甘んじてきたし、名人芸的な構成能力にめぐまれた趣味やよく洗練された趣味に甘んじてきたのである。

このようにキュービスムはひとつの訪れであり、ひとつの始まりであった。これまでの世代が過去に寄生しつつ権利を借用したのに対し、それは未来を信じ義務を果したのである。意図性のないローマン主義的傾向、熱烈な統合熱という点でそれは新しい形態統合への始まりであったし、新しい ─ 歴史上にない ─ 古典主義への始まりであった。

数と量、純粋さと秩序、規則正しさと反復、完全なものと彫琢されたもの等々への欲求、すなわち近代的生活の諸器官、たとえば技術、交通、衛生といったものの特性、つまりは社会秩序、経済関係、大量生産方式というようなものにも内在している特性はキュービスムにその先駆的な例をみることができる。

悲劇的なことはライトが長いあいだ熱心に説いてきたものの発展がかれの作品への誤解によって損われたこと、またかれ自身の後継者たちのうわっつらな態度によって阻害されているという事実である。かれ自身の場合、建築家としての構想が予言者としての意識をはるかに凌いでいたということはわれわれにとってどうでもよいことなのである。どうでもよいというのは結果がすばらしいからであり、またかれの創作の基盤が実直であり、かつ審美的な前提条件によってあらかじめ汚されてはいなかったからである。最後に付け加えて置くならば、生活が硬直化したことはなかったし、 ─ そしてこれもすばらしいことだが ─ 理論的なドグマから絶えずわが身を遠ざけていたからでもある。

とはいえ理論というものは ─ このことは強調されているにせよ ─ 生活の基盤としてきわめて重要なものである。もちろん現代にもそれはつねに重要であり、必要不可欠なものである。というのはいかなる美の規準もないし、伝統的な支えもないからである。しかし新しい建築の努力目標には一貫した論理などとうていありえないことだろう。だから ─ もしこの新しい建築が価値あるものであれば ─ 建築の成果に一貫した論理がなく、またこのことが避けられないとしても、われわれは喜んで我慢するだろう。

82

人は — かれ自身こうしてきたように — ライトの作品に基づいて建築されたものと恐れお おくもかれの著作に〝霊感をうけた〟と称されているものとがいささか異なっていることに 対し、巨匠ライトをいくら咎めても咎めすぎるということはない。

現代人が建築したものを模倣することはギリシアの円柱を模倣することと同様に悪いことで ある。それどころか現代の先駆者に対する模倣者の産物はアカデミーの建築が機能主義建築 の成立にあたえた妨害よりもはるかに有害なものであった。なぜなら模倣者が自己の作品に まとわせた二番せんじの外観はそうした今風な形態とみせかけの有機的態度とによって、ア カデミーの芸術家たちがあからさまに攻撃を加えてきた純粋建築に対する闘いからもわが身 を遠ざけることになったからである。そしてもし新しい建築の未来にとって有害なものがあ るとすれば、それは公然たる盗作よりも悪い、このような特徴のない中途半端な態度なので ある。

1925

図　版　目　録

85

翻訳者の解説

貞 包 博 幸

バウハウス叢書は1923年8月のバウハウス展が終了したのち、ちょうどこの年の4月に着任してきたばかりのラズロ・モホリ゠ナギの発案によって企画されたものである。そして当初この叢書は40冊ないし50冊が予定されていたというが、実際に刊行されたのはわずか14冊だけであった。グロピウスとの共同編集という形で早くも1925年には第1巻から第8巻までが同時刊行され、ひき続き1932年までのあいだに6冊が順次出版されていったが、いまかりにこのようにして生まれた同叢書を内容の点から分類してみると、つぎのようになる。

バウハウス工房に直接関係したものが4冊。

第3巻：バウハウスの実験住宅、第4巻：バウハウスの舞台、第7巻：バウハウス工房の新製品、第12巻：デッサウのバウハウス建築

バウハウス教育の理論や方法に関するものが4冊。

第2巻：教育スケッチブック、第8巻：絵画・写真・映画、第9巻：点と線から面へ、第14巻：材料から建築へ

20世紀初頭の建築や絵画運動の歴史、造形理論に関係したものが6冊。

第1巻：国際建築、第5巻：新しい造形、第6巻：新しい造形芸術の基礎概念、第10巻：オランダの建築、第11巻：無対象の世界、第13巻：キュービスム

さてこのようにみると、一見して明らかなように、この叢書にはひとつのきわだった特色があることに気がつくであろう。つまり、とりわけ第3の分類に特徴的にみられるように、この叢書には構成主義に関する著書がいかに数多く含まれていたかということがわかる。たとえばここに邦訳した第10巻のJ・J・P・アウトの著書（Holländische Architektur, 1926）は表題こそオランダ建築とはなっているものの、実際の内容はデ・スティール運動を称賛したものにほかならないので、モンドリアン、テオ・ファン・ドゥースブルフの著書（第5巻、第6巻）を含めると、同叢書にはデ・スティール運動関連のものがじつに3冊も収められていたことになるし、また構成主義関連のものをみると、モホリ゠ナギ（第8巻、第14巻）およびカジミール・マレーヴィチ（第11巻）の本が計3冊収められていたことになる。しかも第1巻の『国際建築』はまさに20世紀初頭に生まれ、次第に形成されていった構成主義的、機能主義的な傾向の建築例を一冊の書にまとめた図

版集にほかならなかったし、また第13巻は表題こそキュービスムの書とはなっているものの、内容はデ・スティールや構成主義に影響をあたえた構成の原理を解き明かしたキュービスムの理論書、説明書であった。さらにまた第3巻は1923年8月のバウハウス展の際にバウハウスの各工房が協力し合って建設した、いわゆる規格住宅の建設過程の一部始終を一冊の本にまとめたもので、造形手法としては構成主義の造形原理に基づいて制作された家具や室内装備の実例集であったし、第7巻も表題はバウハウス工房の新製品とはなっているものの、ここに収録されている作品はそのほとんどが1923年から1924年までのもので立方体や球体、直線や平面を強調した幾何学的な形態のバウハウス工房の製品を主として掲載した著書にほかならなかった。また第12巻にいたってはまさしく無装飾で立体幾何学的な新しい建築、つまりは国際様式、バウハウス様式としてやがては世界を風靡することとなった近代建築の記録集であった。などほんの一部の著書を除けば、この叢書はとりわけ構成主義の造形傾向を強調する内容となっていたのである。

ところで、バウハウス叢書に結果としてこのようなきわだった特色が生じたのはもとより単なる偶然の結果ではなく、なによりもグロピウスがバウハウス教育において、この教育機関が目指した機能主義の造形原理として構成主義の造形手法をもっとも重要視していたからであるし、またかれがこうしたバウハウスの造形方向をこの叢書によって広く世に知らしめようと考えていたからにほかならない[1]のである。しかし初期バウハウスの歴史をふり返ってみたとき、この教育機関がこうした構成主義の傾向を実際にもちはじめたのは開校当初からではなく、すでに良く知られているように教育活動の中心がヨハネス・イッテンからモホリ=ナギに移行した1923年4月以降のことであった。またこのような傾向が決定的となったのは1923年8月にバウハウス展が開催されたとき以降のことである。このときグロピウスがバウハウス教育の新しい指導原理として周知のスローガン「芸術と技術——新しい統一」を表明したことが構成主義への転向の大きなきっかけとなったし、ここにはじめて初期のバウハウスは創設以来の表現主義的傾向から完全に脱皮し、教育方針を構成主義の方向へと大きく転換したのである。しかし実際に初期のバウハウスが構成主義の理論に直接接触するようになったのはこれよりもやや早く1921年の春、デ・スティール運動の創始者テオ・ファン・ドゥースブルフがバウハウスの所在地ヴァイマールを訪れ、ここに滞留するようになったとき以降のことであったといってよい。

ドゥースブルフはすでに1919年にタウトの家でグロピウスに直接会っていたといわれているし、またこのときグロピウスからバウハウスのマイスターの職を約束されたことが直接の原因でヴァイマールへやってきたのだといわれている[2]。とはいえ、かれが実際に

ヴァイマールへやってきたときにはマイスター職に就くことはおろか、イッテンをはじめ当時表現主義的な教育活動をおこなっていたバウハウスのマイスターたちからは猛烈な反発をくったようである。このためかれはここヴァイマールの自宅で自分の仲間やバウハウスの一部の学生たちを集めてデ・スティール運動の理念を宣伝するための講座を開設したり、また1922年9月には「構成主義者国際創造的労働共同体」の設立を呼びかけるなどして当時のバウハウスに対抗する活動をおこなったりもした。しかしいずれにせよ、かれのこうした活動が初期のバウハウスが表現主義から構成主義へと大きく転換するにあたって直接間接の影響をあたえたことや、そのためのきっかけとなったことについてはもはや疑いのない事実であるといってよいだろう。

ところが一方、こうしたドゥースブルフの活動の実態と比較した場合、1917年から1921年までのあいだ同じくデ・スティール運動の主要メンバーであったアウトが初期のバウハウスとどのように関わり、どのような影響をあたえたのかはほとんどわからない。本書にアウトについて一文を寄せたヤッフェも(86頁)、また長年バウハウス・アルヒーフの館長を勤めたH・M・ヴィングラーも（バウハウス叢書第6巻、「バウハウスとデ・ステイルについて」、65頁〜68頁）、この点についてはまったく触れていない。しかしいま述べたように、グロピウスはタウトの家でドゥースブルフに実際に会っていたし、しかも「デ・スティール」初刊号にはアウトの作品が掲載されていたから、おそらくはこうした機会にかれがアウトの作品をすでに早くから見ていたであろうことは想像にかたくない。そしてこのことが単なる想像に留まらないことはつぎの事実からも裏付けることができる。

その事実とはつまり、アウトが1923年8月に開催された前記のバウハウス展の際のバウハウス週間（8月15日〜19日）において「オランダの近代建築」と題し講演をおこなったことである。このときグロピウスもすでに触れた「芸術と技術——新しい統一」について、またカンディンスキーは「綜合芸術」と題しそれぞれ講演をおこなったが、カンディンスキーの場合にはこの当時すでにアヴァン・ギャルドの抽象画家として著名であったし、またバウハウスの壁画工房担当のマイスターとしても当学校の教育活動に直接携わっていたから、この学校のマイスターでもなかった若きアウトがこれら二人と並び講演者のひとりとして招かれたのにはそれ相応の理由があったからだと考えられるからである。

しかもすでに良く知られているように、この展覧会はバウハウス創設後4年間のこの学校の教育成果を世に問うためのものであったことや、また実際にこの展覧会を契機として初期のバウハウスが前述したように教育方針を構成主義の造形理論の方向へと大きく転換したこと、さらに付け加えればこの展覧会の催しとしてデ・スティール派の建築やドイツ、フランス等の近代建築の模型や写真等を展示した国際建築展も同時に開催され、しかもまたバウハウスの各工房が協力してバウハウス初の実験住宅（バウハウス叢書第3

巻)の建設に実際に取り組むなど、この展覧会を契機としてこれまでほとんど建築教育を施していなかった初期のバウハウスが建築教育の方向へと第一歩を踏み出している、などの諸事情を考慮すれば、グロピウスがアウトを招いたのにはこのときすでにかれが建築家としてのアウトの造形思想を充分に知っていたからだといわなければならない。そしてグロピウスがかれのうちにみずからの主張との共通点を見い出し、少なくともそこにこれからのバウハウスの指針となるべきものを感じ取っていたからにほかならない。ではこの講演はどのような内容のものであったかというと、残念ながらそれはわからない。しかしさいわい、本書に収録された三つの論文のうち、第一のオランダの近代建築の歴史に関するものは奥書に1922／23とあるし、また第二のアウトの建築論に関する論文には1921とあるので、時期の点からみるかぎりではこの二つの論文は以上の講演よりもやや早い時期のものであるし、しかも第一のものは記述内容が講演の草稿となっていること、および演題も上記講演のものとほぼ同一であることや時期も近い、などを考えあわせると、あるいはこの展覧会での講演のためのものではなかったかと想像されなくもない。もっともこの点では推測の域を出ない[3] が、しかし本書の論文が少なくとも以上の講演の内容を充分に伝えるものであることだけは間違いないといえるだろう。

さてこのような観点からまず第二の論文をみると、おおむねつぎのような内容となっている。つまりアウトがここで主張している主な論点は要約すれば建築は生活感情の表現にほかならないということであり、またこの意味では現代にはすでに新しい生活感情としての技術的、構造的な成果がみられるようになっているから、建築にもこうした生活感情にふさわしい新しい造形が要求されるという主張である。そしてこの点では従来のように建築細部の装飾に力点を置き、このことによって建築の美を表現しようとした建築ではなく、それ自身の建築論理に基づいた建築がもうすでに可能になっていること、いいかえれば建築造形の力点を「細部そのものから全体のなかの細部の配置と分量とに置き換えた」(71頁)建築が、つまりは「細分された個々の部分よりもこのように細分された個々の部分の組織の相互関係」(71頁)のなかに建築の個性を見い出した有機的な建築がすでにみられるという指摘がなされていることであろう。そしてこれらの主張と同様に重要なことはこのような無装飾の新しい有機的な建築造形が近代の機械技術の発展によってもたらされた鉄、板ガラス、鉄筋コンクリートといった工業的素材によって可能になったという指摘が語られていることである。
一方、第一の論文は内容の点からいえば、キュイペルスから始まるオランダ建築の流れに主観主義的、合理主義的な二つの相反する傾向があることをまずもって指摘し、それと同時にこれら二つの傾向のうちアムステルダム派にみられるような主観主義的、浪漫

主義的な傾向の流れについてはこれを不当なものとして消極的に捉える一方、ベルラーヘ、デ・スティール（この言葉はここでは直接使われていないが）へと継承された合理主義的な建築、つまりは装飾のない有機的な建築への流れについてはこれを正当なものとして積極的に評価したものということができよう。しかしここでもやはり、アウトが主張している主要な論点のひとつはこうした合理主義的な傾向の建築が近代の機械技術の発展によってもたらされたという事実の指摘にあったといってよい。

このように本書はいま改めてその論点をふり返ってみるならば、第一の論文においてはオランダ建築の発展の歴史を、そして第二の論文においては主としてそこにおける建築造形の理論を解き明かしたものであったといえるが、しかし根本においては芸術と技術、芸術と機械のテーマについて、つまりは近代の機械的、技術的な発展の成果と、こうした成果が近代建築の生成にあたえた造形の可能性について論じたものということができる。そして、おそらくはこのことが本書がバウハウス叢書の一冊として選定されるに至った根本的な理由であったと考えられるし、またこのことがアウトをバウハウス週間の講演者のひとりとしてグロピウスが招くに至った最大の理由であったとも考えられるのである。

この点についてはグロピウスがちょうどバウハウスが創設されたのと同じ1919年の夏、ヴァイマールに近い都市ライプチッヒにおいて実業家、産業家を前におこなった「建築精神か小商人性か」[4]と題する講演からも窺い知ることができる。かれはこのなかでつぎのように述べていた。

> 工業は将来においても、たとえ形は変わっても、不可欠なものであろう。したがって、われわれは機械の造形的特色と真剣に取り組まなければならない。しかし、代用品の汚名は、まさに芸術家の協力によって、機械製品から消えうせるにちがいない。戦前から、すでに商業や工業の全領域において、技術的・経済的完成へのこれまでの要求とならび、外面形式の美への要求が生まれていた。国際競争に勝つためには、もはや製品の物質的改善だけでは、あきらかに不充分である。技術的にはどの点でも同等にすぐれた物は、精神的理念や形式がみなぎっていなければならないだろうし、それによって、多数の同種の製品のもとで優先権が保証されるのである。工場主は、機械製品に、機械生産の特色とともに、可能なかぎり、製品のすばらしい特徴についても、さらに一層そなえさせようと考えてきた。しかし、こうした考慮のすべてが、精神的なものよりも、むしろ経済的な配慮から生じたものであったため、われわれは目的に到達しなかった。

このほか、かれはこのなかで芸術家には生命のない機械製品に魂を吹き込む能力がそなわっていること、新しい精神の込もった形式表現の発見にはすぐれた芸術力、芸術的個

性が必要なこと、それゆえ工場主や商人、技術者は芸術家と共同作業をおこなう必要があることなどを主張しているが、いずれにせよここにいわゆる芸術と機械の問題について改めて言及していたのである。つまりここで改めてというのは、グロピウスにとってはこのテーマは建築家として、また造形の理論家としてみずからの活動を開始したとき以来の絶えざる中心課題となっていたものであったからだし、またそれは19世紀末から20世紀初頭にかけて展開されたドイツ近代運動や、この運動の組織的な形態として1907年に設立されたドイツ工作連盟の主要テーマとされてきたものだったからでもある。

たとえばこのことはこの近代運動のもっとも中心的な人物のひとりとして活動したヘルマン・ムテジウスが早くも1902年に、文字どおり「芸術と機械」[5] と題する論文を発表していたことや、この後もかれが絶えず機会あるごとに同種テーマについて意見発表を繰り返していった事実に端的に示されていたといってよい。またこのことは同連盟が1908年にミュンヘンにて開催した第1回年次総会のテーマとして「芸術・工業・手工作の共同作業に基づく産業製品の向上」を掲げていた事実や、このようなテーマのもとに同連盟が主として工業製品の品質や規格化といった問題を取りあげ、芸術的な観点からこれらの問題の解決に絶えず取り組んでいったところにも如実に示されていた。だから、いわゆる芸術と機械、芸術と工業のテーマは20世紀初頭のドイツ工作連盟の活動を積極的に推進したその他の指導者たち、たとえばペーター・ブリュックマン、アンリ・ヴァン・ド・ヴェルドといった人達にもみずからが真剣に取り組むべき共通の中心課題となっていた[6] ものなのである。そしてこの点ではやはりこの運動の主要メンバーであったグロピウスの場合にもまったく同様だったのである。このことはかれが戦前・戦中に書き著わしたいくつかの論文の表題を見ただけでも容易かつ充分に理解できることであろう。たとえば1910年、かれは工業生産を基本とした「芸術的規格原理に基づく一般住宅建設会社の設立案」[7] をドイツの総合電気会社（AEG）の経営者エミール・ラーテナウに対し提案していたし、1913年には「近代工業建築の発展」[8] と題する論文を、1914年には「工業的建築形式の様式形成力」[9] と題する論文を発表していた。また1916年には「工業・産業・手工芸のための芸術的指導機関として教育施設を設立する提言」をヴァイマールのザクセン大公国内閣に対し提案していた。

したがってグロピウスがライプチッヒの演説において芸術と機械の問題について言及したことはこのような一連の流れからすれば、むしろ当然のことであったといえるし、またそれゆえにバウハウス創設の目的も根本においてはやはりこのテーマに取り組み、いわゆる工業デザインの確立を目指すところにあったといわなければならないのである。

それではなぜ、グロピウスはバウハウス創設と同時にこの学校の教育活動において機械

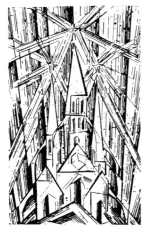

挿図1　バウハウス宣言文表紙
リオネル・ファイニンガー

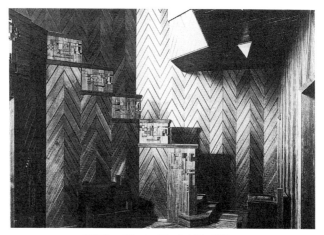

挿図2　ゾンマーフェルト邸　室内

や工業の造形問題にただちに取り組まなかったのか、という疑問がわいてくる。

バウハウスが表現主義運動の影響のもとに創設されたことは1919年4月のバウハウス宣言文やその綱領の表紙を飾ったリオネル・ファイニンガーのゴシック・カテドラールの木版画〔挿図1〕に如実に示されていた。そもそも木版画自体がこの当時の表現派の作家たちに好んで用いられた表現技法であったし、さらにここに刻まれた鋭角的な斜線の交わる三つの尖塔と、三つの星を中心に対角線状に描かれた放射線およびその他の斜線表現は見る者に激しい感情の動揺を呼び起こすもので、ブルーノ・タウトやハンス・シャロン、マックス・ペヒシュタインなどこの当時の表現主義運動の作家たちに共通する形態要素であったのである。また1921年、グロピウスによって建てられたコンクリート製の三月革命戦没者記念碑の四層からなる鋭角的な四角錐状の塔はまさしくこの期の表現主義的な造形の作例を代表するものであったし、さらに同年、ベルリンに建設された木造のゾンマーフェルト邸はバウハウス初の共同制作品であったと同時に、外観はファイニンガーのゴシック大聖堂を想わせる形態をなし、また内装には斜線が交差する矢はず模様〔挿図2〕がふんだんに用いられていたなどこの期の表現主義の傾向を特徴づけるものであった。

これに加え、グロピウスが招聘した初期バウハウスのマイスターがファイニンガーをはじめ、ゲルハルト・マルクス、ゲオルク・ムッフェなど多くが表現主義運動に関わりのあったこともこの期のバウハウスを特徴づけていたといってよい。

しかし初期バウハウスにおける表現主義運動の意義はこうした表現派風の作品が実際に制作されたことや表現主義的な造形教育がこの教育機関のなかで実施されていたという

事実にあったのではなく、むしろそれはこの運動の根底にあったユートピア的な建築思想そのものにあったといわなければならないのである。つまりこの点にこそグロピウスがバウハウス創設と同時に機械や工業の造形問題にただちに取り組まなかった根本の理由があったといえるのである。

ではそのような建築思想とはいったいどのようなものであったかというと、それは1918年12月、同年11月のドイツ革命に呼応して結成された革命的な芸術家集団「芸術労働評議会」がこの年のクリスマスのときにベルリンにて発表した「建築綱領」[10]にタウトが、

　　芸術——それはひとつの事柄である！それが存在する場合には。今日このような芸術は存在しない。こうした分裂した傾向は新しい建築芸術 (Baukunst) の翼のもとでのみはじめてひとつのものとなることができるし、そうなれば、個々の分野はそれぞれ共同してひとつの建設作業に従事することになろう。そのときには工芸と彫刻と絵画との間にいかなる境界もなく、すべてが造る (Bauen) ということでひとつのものなのである。

と述べるとともに、未来のユートピアを築こうと問いかけていたところに端的に示されていたといってよい。つまりここにみられるように、それは第一義的には建築を中心とした諸芸術綜合の理念の表明と、その根底にあるユートピア思想にあったが、それはまたまさに、さきにみたファイニンガーの表紙木版画に象徴的に表現されていたものでもあったのである。すなわちすでにしばしば指摘されてきたように、木版画の三つの星はそれぞれ建築家、彫刻家、画家を暗示したものであり、またゴシックの聖堂はちょうどバウハウスの学校名が中世の建築ギルド組識のバウヒュッテ (Bauhütte) を現代的に言い換えたものであったごとく、いわば諸芸術綜合の理念を比喩的に表現したものであったからである。そして改めていうまでもなく、この理念はより具体的にはバウハウス宣言文に明瞭に謳われていたものであったが、また先駆的な意味ではすでに第一次世界大戦直前の1914年の２月、ヘアヴァルト・ヴァルデン主宰の「デア・シュトゥルム」の表現主義芸術運動のなかで同じくブルーノ・タウトによって表明されていたものでもあった。それは、この運動の機関誌『デア・シュトゥルム』に、かれが発表した論文「一つの必然性」[11]にみられるが、それによれば、

　　単なる建築ではなく、そのもとに絵画、彫刻、その他一切のものが共同して大いなる建築を形成し、しかもその建築が再び、その他の芸術と同化するような壮大な建築物 (ein grossartiges Bauwerk) の建設に従事しよう。

と語られていた。

またこの綜合の理念はさらに逆のぼれば、アドルフ・ロースが1910年、同じく『デア・シュトゥルム』の運動のなかですでに表明していたもの[12]ということもできるが、しか

しここでとりわけ注目しなければならないことは以上のようにタウトが戦前の論文にも、ドイツ革命直後の「建築綱領」にも同じく建築を中心とした諸芸術綜合の理念を唱えていたとはいえ、前者では建築が実際に構築されるべき建造物 Bauwerk として考えられていたのに対し、後者の場合には建築とは建造の術 Baukunst として捉えられていたにすぎないという点である。つまりここでは戦乱と革命という社会の激しい変動を直接反映して、建築とはもはや現実の建物のことを指し示す用語とはなっておらず、それはまさにかれの「建築綱領」にみられたように、「造る」(Bauen) ことのメタファにほかならぬものだったのである。それはあくまでも新しいユートピア的な未来を指向する社会変革の術 (Kunst) として捉えられていたものにすぎなかったといってよい。このことはタウトが1919年11月24日、芸術労働評議会が同年の４月ベルリンのノイマン画廊で開催した第１回「無名建築家展」に出品した若い建築家やグロピウスに対し送った回状[13]のなかで「今日建築を施工しない」ことを是とする考えを表明していたことや、同じくこのなかでみずからも空想的建築家になろうと訴えていたところに明瞭に示されていたといってよい。事実、タウトが設計したこの時期の未来建築案はそのほとんどが建設されることはなかったし、この意味でもこれらの案はちょうど前述のゴシック大聖堂が諸芸術綜合のひとつの比喩的象徴であったのと同様に、いわば「ユートピア的な未来」や「人類の再生」を希求した当時の表現主義の芸術思潮のひとつの比喩的な造形表現にほかならなかった[14]のである。

そしてまさにこのような意味での表現主義のユートピア建築のことをグロピウスは「未来のカテドラール」(Zukunftkathedrale) と呼んだわけであった。それはまず最初にすでに述べた第１回無名建築家展の際のパンフレットにかれが「建築芸術とは何か」[15]という声明風の短文を寄せたところにみられたが、バウハウス宣言文ではかれはこれを「未来の建築」と表現していたのである。しかもここで見過してはならないことはこの二つの文書にはまったく同一の文章が含まれていたという事実である。この事実はグロピウスが1919年２月から４月までのあいだ芸術労働評議会の議長を勤めていたという現実の事情があったにせよ、なによりもバウハウスの学校が以上にみてきたようなドイツ革命直後の活発な表現主義芸術運動に直接影響されて創設されたものであったことを如実に物語るものとしてとりわけ注目すべきことといえるだろう。

こうして創設された初期のバウハウスは開校して間もない1919年の７月、早くも学生年次展覧会を開催した。そしてこのときグロピウスは学生たちを前に作品批評の演説[16]をおこなっているが、このなかでかれはまず最初に学生たちが制作したアカデミックな完成した作品を批判しつつ、「新しい出発点から仕事を始めよう」と問いかけたのであっ

た。これはいったい何を意味していたのであろうか。もっともこのような批判の背景には学生たちにこの展覧会にはデッサンおよび印象スケッチを提出するようあらかじめ要求していたという事情もあったからだが、しかしより根本的にはかれが以上にみたような表現主義のユートピア的な建築思想の影響を直接うけて、バウハウスの学校自体をある目的を追求するための教育や研究の過程とみなし、それを発展段階的に捉えていたからにほかならなかった。つまりグロピウスの主張によれば、個々の孤立した芸術家の状態から脱却してひとつの小さな共同体を形成し、そのなかから偉大な不朽の精神的、宗教的な理念を樹立し、最後にはその理念を偉大な綜合芸術作品として「未来のカテドラール」のうちに見い出そうと考えていたのである。だからかれは未来の綜合芸術としての建築を建設するためには目下の段階では現実的なことを何ひとつ成してはならないとして、物事の完成をいましめたのであった。そしてもとより、このような考えのもとにこの演説でも強調されたのがバウハウス宣言文や綱領と同様に、手工作訓練の必要性ということだったのである。

しかしここでとりわけ注意しておきたいことは初期バウハウスにおいてこのように手工作訓練の必要性が強調されたとしても、それはけっして機械や工業に対立するものとしてではなく、相互密接に関連し合ったものとして捉えられていたという点である。グロピウスの教育観や造形思想のもとでは、それはむしろバウハウス創設当初から「芸術、手工作、工業は本来相互依存的なもの」[17]であると考えられていたし、しかもこの場合手工作はあらゆる「造形活動の不可欠な基礎」[18]とみなされていたのである。そしてこの手工作の強調もまたおそらくはタウトと同様芸術労働評議会の主要メンバーであったオットー・バートニングの教育計画に基づいたものであったにちがいない[19]が、いずれにせよこのような一連のかれの主張から結論づけられることはバウハウス教育の目指した新しい建築芸術は様々な工作における質朴な作業の集積にほかならないと考えられていたということである。このことはグロピウスが後年になって、手の道具と工業機械との間には質的な差異があるのではなく、規模の違いがあるにすぎないとし、またいかに洗練された機械でも道具と機械との関係を完全に理解した人によってのみ生産的に操作されうると述べている[20]ところからも容易に理解できよう。そしてこのようにみてくれば、初期バウハウスにおいて手工訓練のための工房教育が重視され、かつ実際に全部でほぼ十の工房が設けられていたにもかかわらず、建築工房についてはなぜ設置されていなかったのかの理由も、根本的には、単に資金不足やグロピウスが自分の事務所で教育指導にあたっていたなどの諸事情があったからではなく、それはむしろこの時期には不必要とみなされていたからにほかならないということもおのずと理解できることであろう。こうして初期のバウハウスでは、本論のはじめですでに述べたように、1921年ごろから

テオ・ファン・ドゥースブルフを通じてデ・スティール運動の影響を受けるようになって、芸術思潮のうえでは表現主義から構成主義へまたこれに伴なって造形教育の重点も手工作訓練から機械制作の問題へと向かうようになってゆく。そしてこのような転換の過程を象徴的に示していたのがこれもすでに触れたように1923年4月、予備教育の役割がヨハネス・イッテンからモホリ＝ナギに移行したことであったし、またその転換を決定づけたのが、同年8月に開かれたバウハウス展であったということになる。つまりこのとき、バウハウスの新しい指導理念として例の「芸術と技術——新しい統一」が公にされたからであったし、またグロピウスの論文「バウハウスの理念と組織」が発表され、ここにバウハウスが機械造形の問題に取り組む方針が明瞭かつ公式に宣言されたからである。

したがってまた、このようにみてくれば、主として芸術と機械の問題を論じたアウトの本書がバウハウス叢書の一冊として収められた根本の理由もおのずと理解できることであろう。

〔註〕

1) バウハウス叢書は当初のもくろみでは造形の研究を志す専門家たちへ芸術、科学、技術の幅広い分野にわたる知識を提供することにあった。このためこれまでのあらゆる領域の研究や活動の成果を網羅できる著書の刊行が予定されていた。したがってもし当初の計画どおりに刊行されていたとしたら、同叢書は現在のものとはまったく趣きが異なり、おそらくは建築や造形芸術の百科全書的な色彩の濃い叢書となっていたことになる。しかし、バウハウスの教育活動からみて重要なものから随時出版され、しかも14冊止まりとなったため、以上のようなきわだった特色が生じたといってよい。Hans M. Wingler : Das Bauhaus, 1919～1923, Bramsche, 1962, S.140～141.

2) Reyner Bahnham : Theory and Design in the First Machine Age, 1977, p.191. なお宮島久雄氏はドゥースブルフがタウトの家でグロピウスに会ったのは1920年12月20日であったと記している（バウハウス叢書第7巻：バウハウス工房の新製品、127頁、中央公論美術出版）。

3) この点についてはヴィングラー（「バウハウスとデ・ステイルについて」、バウハウス叢書第6巻：新しい造形芸術の基礎概念、68頁、中央公論美術出版）も、また本書の論文の一つひとつに解説を加えたレイナー・バンハム（Reyner Bahnham : ibid., p.165.）も一切触れていない。

4) Walter Gropius : Baugeist oder Krämertum ?, in : Die Schuhwelt (Pirmasens), no. 37 (Oktober 22, 1919), S.858.

5) Hermann Muthesius : Kunst und Maschine, in ; Dekorative Kunst V, 1902, S.141—147. 詳しくは第1巻『国際建築』、中央公論美術出版、124頁参照のこと。

6) 詳細は拙稿「ドイツ工作連盟の設立背景をめぐって」、1981を参照されたい。

7) 詳しくはバウハウス叢書第 3 巻『バウハウスの実験住宅』、90頁、中央公論美術出版。

8) 同上。

9) 同上、91頁。

10) Bruno Taut : Ein Architektur-Programm, in ; Ulrich Conrads : Programme und Manifeste zur Architektur des 20. Jahrhunderts, S.38.

11) Bruno Taut : Eine Notwendigkeit, in ; Der Sturm 4, No.196〜197, 1914, S.174〜175.

12) Adolf Loos : Über Architektur, in ; Der Sturm 1, No.42, 1910.

13) Ulrich Conrads und Hans G. Sperlich : Phantastische Architektur, Stuttgart, 1960, S.141. 巻末Dokumenteの『ユートピア書簡集抜粋』に収録されている。

14) Bruno Adler : Weimar in those days…(1964), in ; Bauhaus and Bauhaus People, pp.22—23参照。なお、アドラーは1919年にヴァイマールに来て「ユートピア新聞」を設立し、1921年にはユートピア年鑑を発刊した。

15) Walter Gropius : Was ist Baukunst ?, in ; Ulrich Conrads(hrg.) : op. cit., S.43—44.

16) Walter Gropius : Ansprache an die Studierenden des Staatlichen Bauhauses, gehalten ans Anlaß des Jahresausstellung von Schulerarbeiten im Juli 1919, in ; H. M. Wingler : Das Bauhaus, op. cit., S.45—46.

17) Walter Gropius : Baugeist oder Krämertum ?, in ; op. cit., S.859.

18) ibid.

19) ibid. この点についてはグロピウス自身同書にオットー・バートニングの名前を記入し、手工作に関する思想がかれのものの引用であることを示唆している。

20) Herbert Bayer, Walter Gropius and Ise Gropius(ed.) : Bauhaus, 1919—1928, 1938, p.40.

なお、邦訳にあたっては正確を期したつもりだが、思わぬ誤訳があるかもしれない。ご教示願えれば幸いである。

補　遺

1994 年刊行の平成版（第 1 版）には掲載され、本書では割愛されることとなった、デ・スティール研究者の H. L. C. ヤッフェによる「J. J. P. アウト（1890-1963）について」は、アウトの業績を理解するうえでたいへん重要な一文であるので、以下、その記述内容について簡略に触れておきたいと思う。

　　アウト（Jacobus Johannes Pieter Oud）はテオ・ファン・ドゥースブルフやピエト・モンドリアンらとともにデ・スティールの創設者のメンバーであり、とりわけこのグループの建築理論の開拓者であった。また 1920 年代のオランダおよびその他の国に見られた、建築におけるノイエ・ザッハリッヒカイト（新即物主義）の草分けのひとりでもあった。生まれたのは北オランダの小都市プルメレントで、アムステルダムの装飾芸術クエリヌス校および国立工業高校で最初の芸術教育を受け、その後デルフト工科大学に学んだ。建築家としての実践はスタイト＆キュイペルス事務所で開始し、また当時進歩的な建築家のひとりであったミュンヘンのテオドール・フィッシャーのもとでも働いた。
　その当時のオランダ建築は、ベルラーヘが極めた革新一色に塗りつぶされていて、若きアウトもその深い影響のもとに、装飾のない単純さを模範とする建築態度が長い間続いた。そのような建築精神の点から言うならば、かれはベルラーヘの唯一の後継者と見做すことができるが、しかしやがてすると建築制作の面で、アウトはベルラーヘとは異なる設計態度を示すようになった。たとえば、1917 年の連続住宅のための設計（図 20、40 ページ）や 1919 年のプルメレントの工場設計（図 21、41 ページ）等があるが、これらはアウトの進歩的、創造的な個性を証明しているし、この若き建築家に先駆的な建築家としての独自な立場を与えている。ここでは装飾や美化といった伝統的な語彙はすべて排除して、建築というものを自律的かつ独立した芸術として際立たせており、またここでは分割した空間の量体をそれぞれ対比することによって建築構造の効果を達成している。ただ、これらの設計は実際には建設されなかったものの、建築というものをそれ固有の法則に基づいて建てようとした努力がアウトを、同じような考えを抱いていた画家や建築家たちと接触させたのである。テオ・ファン・ドゥースブルフ、モンドリアン、ファン・デア・レック、建築家のファント・ホフやウイルスらは皆そうであり、これらの芸術家たちとの交流

から1917年にはテオ・ファン・ドゥースブルフの主導のもとに芸術の革新の舞台となった雑誌『デ・スティール』が誕生したのである。

その初刊号にはアウトの作品図版が掲載され、またかれは建築に関する自己の考えを数項目にわけて簡潔明瞭に、かつ主義主張をはっきりと述べたのである。その主張とはつまり、建築の社会的機能とともに新しい材料や建築方法を利用する必要性について強調したものであったが、かれによれば、そこには新しい様式への方向として二つの主要な流れがあると言うものだった。その一つは技術的、工業的なもので、技術的思考力の産物を新しい造形に変えようとする積極的な流れであるが、その二は、芸術が抽象作用によってザッハリッヒなものへ到達しようとする流れである。そしてこの二つの流れが合体したものが新しい様式の本質をなすもの、というのがアウトの見方であった。

ヤッフェは、建築家・建築理論家としてのアウトの評価について以上のように述べるとともに、プルメレントの設計には、両翼にベルラーへやフランク・ロイド・ライトの影響が見られるとしつつ、この中央部分は純粋な比例関係を造り出そうとしたデ・スティール集団の目標を目指した建築家であったことを示している、と指摘している。

1918年、アウトはロッテルダム市の建築技師に任命され、1921年にはデ・スティール（1917-1932）のメンバーから離れるが、その後もこのグループの原理には忠実であり続けた。1926年頃からは機能主義建築の方向へと突き進むこととなるが、1920年代のこの時代にドゥースブルフを介してバウハウスと接触し、バウハウス叢書第10巻『オランダの建築』の執筆の機会を得たのである。グロピウスが、アウトを選んだ経緯については、本書の「翻訳者の解説」の拙文を参考にしていただきたいが、ヤッフェの評価に従えば、アウトは生涯、西欧近代建築の革命家、開拓者であり、幻想家であったと同時に現実主義者でもあり、造形的なイメージを実現することに意を配った実践家でもあって、近代建築史上きわめて特異な立場を築いた建築家だったのである。

なお最後に、近代建築の事例として本書に取り上げられた G・リートフェルト設計のシュレーダー邸（ユトレヒト、1924年、図28、29、48〜49ページ）はデ・スティール様式の建築を代表するものであるが、2000年に世界文化遺産に登録されたことをここに付け加えておきたい。

2019年11月10日

貞 包 博 幸

新装版について

日本語版『バウハウス叢書』全14巻は、研究論文・資料・文献・年表等を掲載した『バウハウスとその周辺』と題する別巻2巻を加えて、中央公論美術出版から1991年から1999年にかけて刊行されました。本年はバウハウス創設100周年に当ることから、これを記念して『バウハウス叢書』全14巻の「新装版」を、本年度から来年度にかけて順次刊行するはこびとなりました（別巻の2巻は除外いたします）。

そこでこの「新装版」と、旧版——以下これを平成版と呼ぶことにします——との相違点について簡単に説明しておきます。その最も大きな違いは造本にあります。すなわち平成版の表紙は、黄色の総クロース装の上に文字と線は朱で刻印され、黒の見返し紙で装丁されて頑丈に製本された上に、巻ごとに特徴のあるグラフィック・デザインで飾られたカバーがかけられています。それに対して新装版の表紙は、平成版のカバー紙を飾るのと同じグラフィック・デザインを印刷した紙表紙で装丁したものとなっています。この造本上の違いは、実を言えばドイツ語のオリジナルの叢書を見習ったものなのです。

オリジナルの『バウハウス叢書』は、すべての造形領域は相互に関連しているので、専門分野に拘束されることなく、各造形領域での芸術的・科学的・技術的問題の解決に資するべく、バウハウスの学長ヴァルター・グロピウスと最も若い教師ラースロー・モホリ=ナギが共同編集した叢書で、ミュンヘンのアルベルト・ランゲン社から刊行されました。最初は40タイトル以上の本が挙げられていましたが、1925年から1930年までに14巻が出版されただけで、中断されたかたちで終わりました。刊行に当ってバウハウスには印刷工房が設置されていたものですから、タイポグラフィやレイアウトから装丁やカバーのデザインなどハイ・レヴェルの造本技術による叢書となり、そのため価格も高くなってしまいました。そこで紙表紙の装丁で定価も各巻2～3レンテンマルク安い普及版を同時に出版しました。この前者の造本を可能な限り復元したものが平成版であり、後者の普及版を踏襲したのがこの「新装版」です。

「新装版」の本文については誤字誤植が訂正されているだけで、「平成版」と変わりはありません。但し第二次世界大戦後、バウハウス関係資料を私財を投じて収集し、ダルムシュタットにバウハウス文書館を立ち上げ、1962年には浩瀚なバウハウス資料集を公刊したハンス・M・ヴィングラーが、独自に編集して始めた『新バウハウス叢書』のな

かに、オリジナルの『バウハウス叢書』を、3巻と9巻を除いて、1965年から1981年にかけて解説や関連文献を付けて再刊しており、「平成版」ではこの解説や関連文献も翻訳して掲載してありますが、「新装版」ではこれを削除しました。そのため「平成版」の翻訳者の解説あるいはあとがきにヴィングラーの解説や関連文献に言及したところがあれば、意が通じないことがあるかもしれません。この点、ご了承願います。

最後になりましたが、この「新装版」の刊行については、編集部の伊從文さんに大層ご尽力いただき、お世話になっています。厚くお礼を申し上げます。

2019年5月20日

<div align="right">編集委員　利光　功・宮島久雄・貞包博幸</div>

新装版 バウハウス叢書 **10** オランダの建築

2020年2月10日　第1刷発行

著者　Ｊ・Ｊ・Ｐ・アウト
訳者　貞包博幸
発行者　松室 徹
印刷・製本　株式会社アイワード

中央公論美術出版
東京都千代田区神田神保町1-10-1 IVYビル6F
TEL: 03-5577-4797　FAX: 03-5577-4798
http://www.chukobi.co.jp
ISBN 978-4-8055-1060-5

BAUHAUSBÜCHER

新装版 **バウハウス叢書**　　全**14**巻

編集: ヴァルター・グロピウス　L・モホリ=ナギ
日本語版編集委員: 利光 功　宮島久雄　貞包博幸

CHUOKORON BIJUTSU SHUPPAN, TOKYO

中央公論美術出版　　東京都千代田区神田神保町 1-10-1-6F